美術技法 9

수채화 테크닉
- 기초편 -

미술도서편찬연구회 편

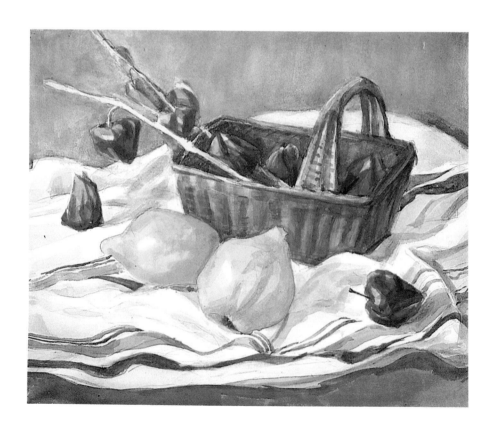

도서출판 오림

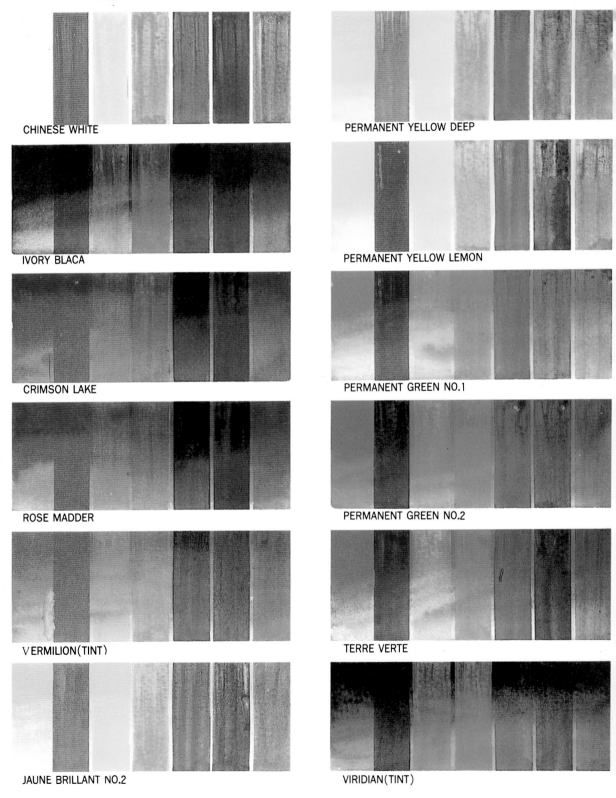

CHINESE WHITE

PERMANENT YELLOW DEEP

IVORY BLACA

PERMANENT YELLOW LEMON

CRIMSON LAKE

PERMANENT GREEN NO.1

ROSE MADDER

PERMANENT GREEN NO.2

VERMILION(TINT)

TERRE VERTE

JAUNE BRILLANT NO.2

VIRIDIAN(TINT)

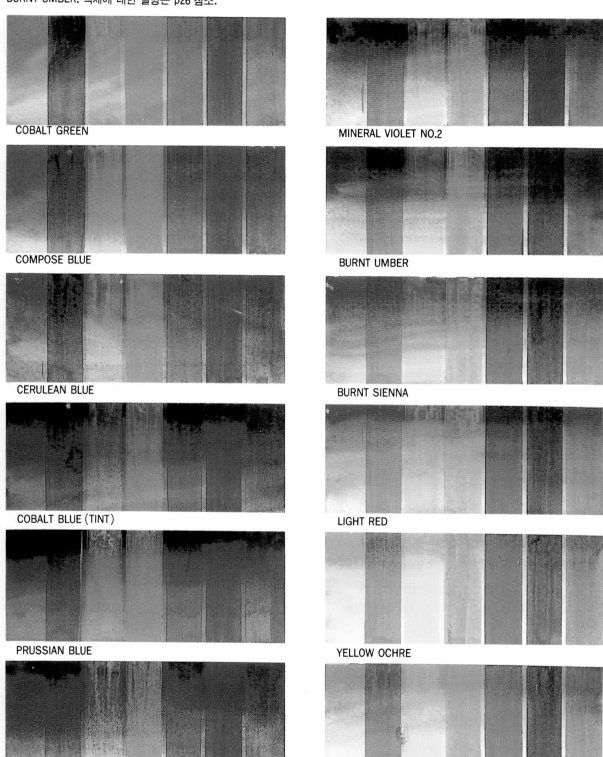

COBALT GREEN

MINERAL VIOLET NO.2

COMPOSE BLUE

BURNT UMBER

CERULEAN BLUE

BURNT SIENNA

COBALT BLUE (TINT)

LIGHT RED

PRUSSIAN BLUE

YELLOW OCHRE

ULTRAMARINE DEEP

YELLOW GREY

이 책의 특징과 사용법

다양한 대형 컬러 사진으로서, 수채화를 처음 그리는 사람이 즐겁게 기본부터 배울 수 있도록 하였다

작품이 실제로 완성되어져 가는 모양을 알기쉽게 해설. 주제를 데생한 후 바탕색 표현을 거쳐 그리기, 완성되기까지의 전제작 과정을 상세히 소개. 물감의 실제 혼색이나 효과내는 방법을 실제 제작에 맞춰가며 볼 수가 있다.

또한 각기의 중요점을 알기쉽게 그림을 제시하여 설명했다.

다양하고 대형인 컬러사진을 참고하여 보노라면, 마치 화가 곁에 있기라도 한 것처럼 제작하는 과정을 이해할 수 있다. 처음으로 수채화를 그리는 사람도 즐거운 마음으로 기본을 이해할 수 있을 것이다.

우수 작품 예

전문적인 수채화 작가에 의해 제작되어진 작품 예는, 초보자가 아니더라도 충분히 감상할 가치는 있을 것이다.

바탕색 표현하는 과정, 마무리하는 순서, 어떤 것에서나 뛰어난 화가의 기교을 읽을 수 있다.

계속하여 공부해 가노라면 놀라운 발견을 할 것이다.

수채화 · 기초편

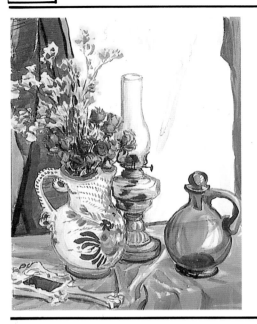

작품예 A 〔탁상정물〕

작품예 B 〔정 물〕

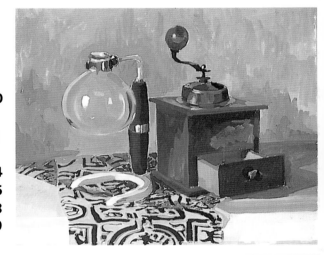

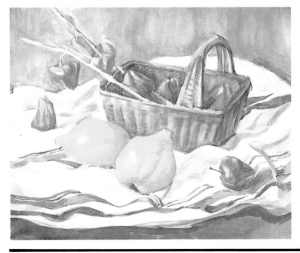

작품예 C 〔모과와 꽈리〕

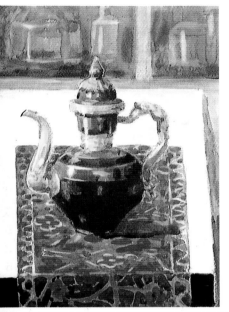

작품예 D〔술 주전자〕

작품예 E〔난〕

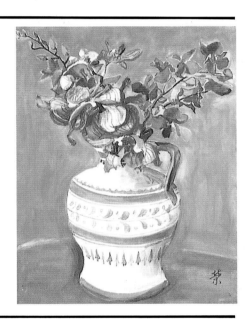

작품예 F〔시골풍경〕

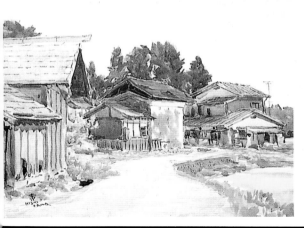

수채화의 기초지식

- 수채화 물감—투명수채화 물감과 과쉬
- 붓, 물통, 파레트
- 수채화 용지
- 그리는 순서
- 배색 계획—동색계와 반대색
- 색채의 기본적 관계
- 혼색의 방법—A. 파레트 상에서 혼색
 B. 화면상에서 중색한다
- 혼색의 방법—아래색과 중색으로서의 효과
- 터치와 재질감의 표현

투명수채화 물감

24색 세트

12색 세트

고체형 12색 세트

튜브인 경우는 12색 세트에서부터 30색 정도의 세트까지 있다. 단색은 80색 정도가 판매되어지고 있다. 고체형 물감은 제품에 따라 6~30색 단위까지 있으며, 단색으로도 판매되어지고 있다. 고체형 물감의 경우, 물감 뚜껑 부분이 파레트로 되어 있다. 또 물감이 들어있는 가운데로는 붓 홀더가 붙어 있어 소형 붓을 보관할 수 있다.

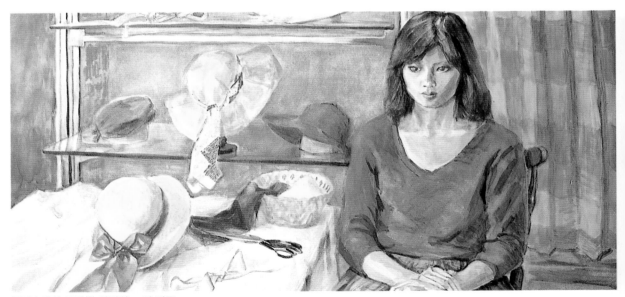

투명수채화 물감을 살려서 그린 작품.

과쉬 불투명수채화 물감

고체형 12색 세트

24색 세트

12색 세트

과쉬는 투명수채화 물감에 비해 색의 수가 약간 적다. 또한 제품에 따라 물감이 작가용과 디자이너용으로 나뉘어
지고 있는 것도 있다.

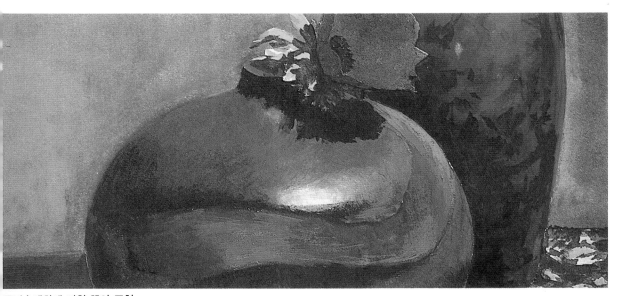

투명수채화에 의한 꽃의 표현.

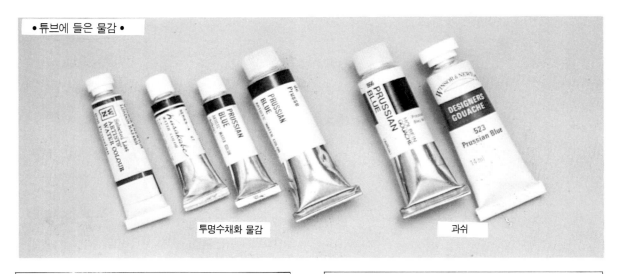

• 튜브에 들은 물감 •

투명수채화 물감 과쉬

기본은 12색에서부터 출발한다

단색이 다양하게 진열되어 있는 미술재료상에 가면, 간혹 많은 색에 욕심을 내게 되는데, 우선 기본인 12색으로 시작했으면 한다. 실제로 전문적인 화가들도 한번에 사용하는 색은 자기 화풍에 맞는 12색 전후인 수가 많다. 따라서 12색 다음에 그린계를 풍부하게 사용하는 사람, 적색계를 많이 사용하는 사람, 청색계를 많이 사용하는 사람으로 각자 자기가 필요로 하는 색을 보충해 가는 것이 색을 사용해 감에 있어서의 요령이다.

```
┌──────────────────────────────────────┐
│ •수채화 물감의 성격•                     │
│                                        │
│  ┌──────────────────────────────────┐ │
│  │ 투명수채화 물감(시중에 판매되는 일반적 제품) │ │
│  └──────────────────────────────────┘ │
│  안료+전색제 •아라비아 고무 •글리세린      │
│        계면활성제 •방부제                 │
│                                        │
│  ┌──────────────────────────────────┐ │
│  │ 과쉬                               │ │
│  └──────────────────────────────────┘ │
│  안료+전색제 •아라비아 고무 •글리세린      │
│        합성습윤제 •증점제 •방부제          │
└──────────────────────────────────────┘
```

투명수채화 물감과 과쉬의 차이

같은 안료를 사용하면서도 한쪽은 투명하게 또 한쪽은 불투명해진다. 투명수채화 쪽은 안료입자를 미세하게 하였으며, 전색제 중에도 물에서 퍼지기 쉽게 하기 위하여 글리세린이나 계면활성제를 넣고 있다. 과쉬 쪽은 글리세린의 양을 줄이고, 그보다도 강한 습윤제와 증점제를 첨가하여 두껍게 칠하기 편하게끔 조정하고 있다.

투명수채화는 종이의 맨바닥이 보인다

아래 그림과 같이 투명수채화인 경우는 안료의 틈에서부터 수채화 종이의 백지가 반사하고 있다(즉 그 바닥에 다른 색을 칠해두면 그 색의 반사가 있다). 과쉬인 경우는 바닥이 가리워져서, 그 위에 칠해진 색의 반사광만이 보인다.

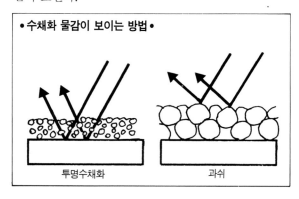

• 수채화 물감이 보이는 방법 •

투명수채화 과쉬

두터운 색으로 투명수채화 물감을 사용하고, 엷게 과쉬를 사용했을 경우

엷게 채색하는데 쓰이는 투명수채화와 두터운 착색에 사용하는 과쉬를 서로 반대로 사용해 보는 것도 불가능한 일은 아니다. 그러나 이것은 본래의 사용법은 아니며 아래 표와 같은 문제점이 있다. 어느 정도 물감에 익숙해져서 그 성질을 알게 되었다면 새로운 시도를 해봐도 좋다. 독특한 효과가 창조된다.

• 수채화 물감으로 엷게 하기와 두텁게 채색하기 •

	투명수채화 물감	과 쉬
엷게 착색했을 때	(본래의 사용법)	엷게 착색할 수는 있으나 입자가 거칠게 일어날 수 있다.
두텁게 착색했을 때	표면이 부드러워서 발색에 깊이가 생긴다. 투명도가 특히 높은 색인 경우, 표면이 너무 빛나기 쉬우므로 주의한다.	(본래의 사용법)

• 투명수채화 물감의 투명도 •

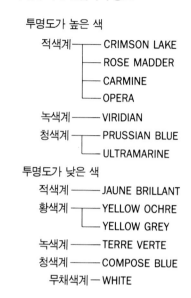

투명도가 높은 색
- 적색계 —— CRIMSON LAKE
 - ROSE MADDER
 - CARMINE
 - OPERA
- 녹색계 —— VIRIDIAN
- 청색계 —— PRUSSIAN BLUE
 - ULTRAMARINE

투명도가 낮은 색
- 적색계 —— JAUNE BRILLANT
- 황색계 —— YELLOW OCHRE
 - YELLOW GREY
- 녹색계 —— TERRE VERTE
- 청색계 —— COMPOSE BLUE
- 무채색계 — WHITE

라벨에 무엇이 씌어 있는가

물감의 라벨을 잘 들여다 보면 여러가지 내용이 기재되어 있음을 알 수 있다.
색명=보통은 영어·불어, 한자·한글이 나란히 기재되어 있는 것도 있다.
물감의 종류=투명수채화 물감, 과쉬, 혹은 유화 물감 등. 내광성=※표가 많을 수록 견고, 2개 이상이라면 실용적으로는 쓰이기 어렵다.
가격표=가격을 나타낸다. 회사에 따라 알파벳이나 숫자로서 표기되어 있다.
용량=수채화 물감은 5cc 또는 15cc가 많다.
색채견본=인쇄 색으로서, 대략은 같다.

• 물감의 표시 •

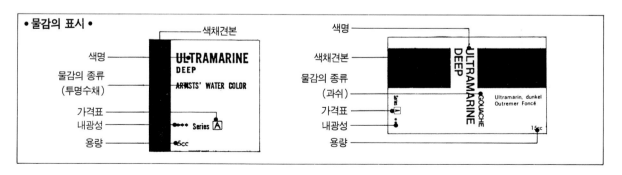

13

수채화 붓

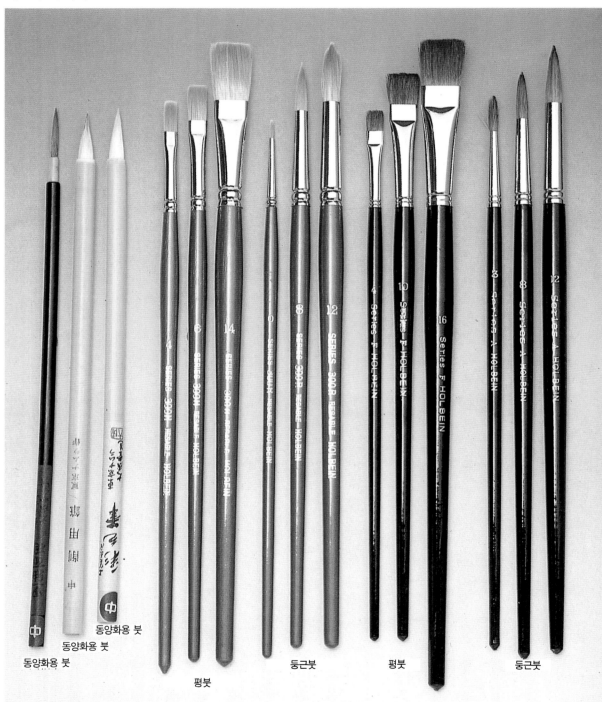

동양화용 붓　　동양화용 붓　　동양화용 붓　　평붓　　둥근붓　　평붓　　둥근붓

좌측에서부터 3자루는 동양화용 붓. 세밀화를 위해서는 수채화용 붓보다 편리하다.

붓의 효과 특히 동양화용 붓(채색붓), 둥근붓의 차이에 주목하기 바란다.

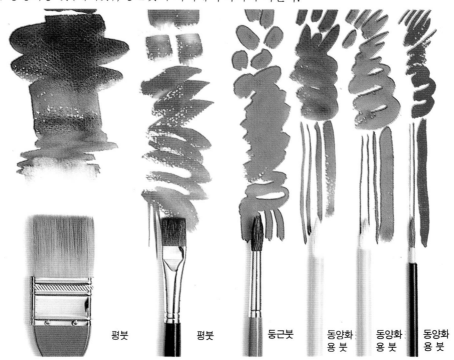

평붓 평붓 둥근붓 동양화 용 붓 동양화 용 붓 동양화 용 붓

파레트 · 물통 · 수채화용 물통

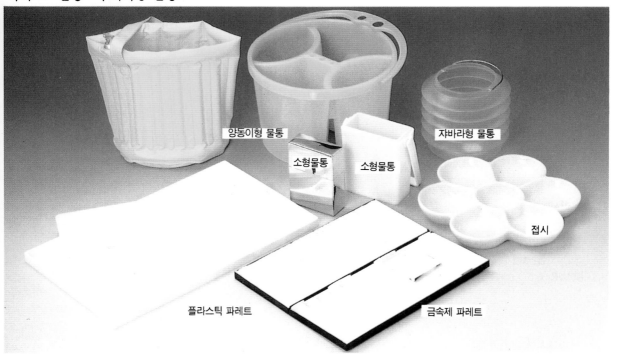

양동이형 물통 쟈바라형 물통 소형물통 소형물통 접시 플라스틱 파레트 금속제 파레트

일반적으로는 금속제 파레트가 사용되어진다. 과쉬인 경우, 굳어지면 쓸 수 없어지기 때문에, 특히 필요량 만큼만 물감을 짜내어 간다. 그러려면 플라스틱 파레트나 접시 쪽이 편리하다. 물통은 가능하면 좀더 커다란 그릇을 사용하는 편이 야외사생활 때도 편하다. 물통은 크게 신경쓸 것은 없다. 사용이 간편할 것과 휴대성을 생각하여 선택하도록 한다. 15

• 종이결의 차이 •

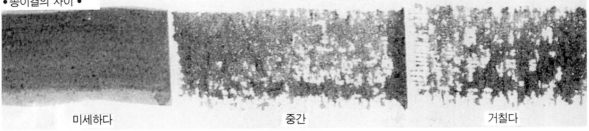

미세하다　　　　　　　중간　　　　　　　거칠다

용지는 스스로 시험하여 본인의 적성에 알맞는 재료를 선택

수채화 용지는 종이결의 거칠기나 흡수면을 생각해서 자기 작품 제작에 맞는 것을 선택한다. 규모가 큰 화구점에 가서 한장 한장 낱장으로 된 것을 구입, 스스로 시험해 보는 것이 제일 좋다. 외국제로서는 포블리아노, 아르슈, 갠슨, 왓드만지 등이 수입되어지고 있다.

흡수지와 반수지

흡입이란 문자 그대로 흡수성이 좋은 종이이고, 반수지란 아교와 명반을 혼합한액을 칠하여 흡수성을 둔화시킨 종이이다. 아래그림은 외국제 흡수력이 좋은 종이의 예. 독특한 맛은 재미있지만 초보자에게 있어서는 취급하기 힘들다.

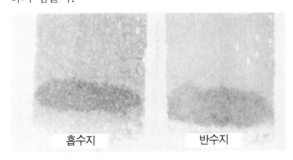

흡수지　　　　　　반수지

워터마크로 전후면을 안다

수채화 종이를 빛에 비추어 보면 흐린 문자가 한쪽에 보인다. 이것을 워터마크라 하는데, 종이 식별과 함께 그 전후면을 알 수 있다. 문자를 바로 읽을 수 있게 놓았을 때, 그 앞쪽이 전면이 된다.

종이결에는 미세한 것과 중간치, 거친 것이 있다

위의 사진처럼 종이결의 차이에 따라 물감의 채색 상태도 달라진다. 대담한 터치의 거친결, 섬세한 결, 그 중간의 것, 각기의 특징을 살린 제작이 가능하다. 거친것은 화면이 작은 것에는 바람직하지가 못하며, 섬세한 것은 물을 듬뿍 사용하면 흘러내릴 수가 있다. 장점을 살린 방법을 연구하기 바란다.

수채화 용지 스케치북

스케치북은 간단한 스케치만이 아니라 본격적인 제작에서도 사용되여진다. 그러나 그리기 위해서는 우선 값싼 그림용지가 아니라 수채화 용지인 스케치북을 구입한다.

MO지의 워터마크

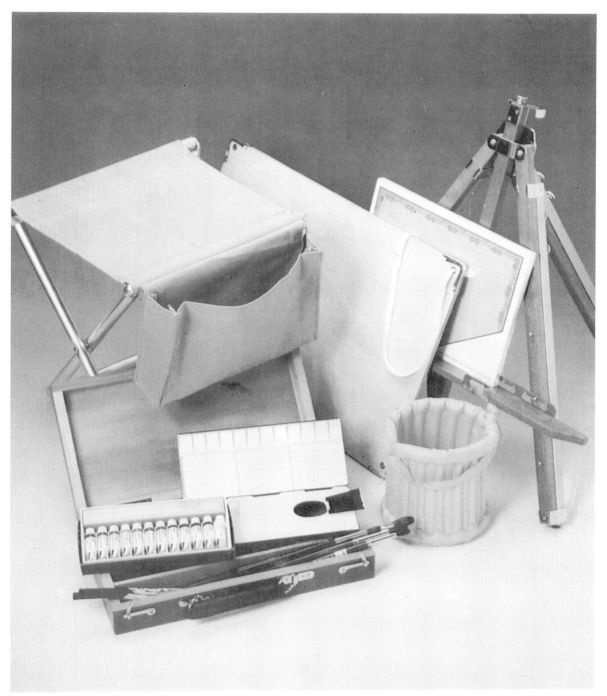

앞 페이지에서 소개한 도구 이외에 이젤, 화판을 준비한다. 물 적시기(p.116 참조)를 하지 않을 때는 스케치북은
화판 대용이 된다. 소형의 접는 의자도 편리하다. 그밖에 커다란 물통, 또는 스폰지 같은 거라도 있으면 도움이 된
다.

바탕색 ▶ 그리기

- 처음에는 옅은 색으로서 조화를 갖게 한다.
- 다음에 겹치는 색을 계산하여 아래색을 바른다.

- 위에 겹쳐 채색하는 색은 투명성이 높은 색을 사용한다
- 풍경화에서는 하늘을 먼저 마무리한다.

작품예 C. '레몬과 꽈리'의 경우

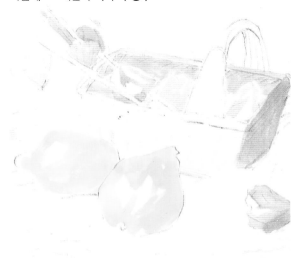

주제인 노란색의 선명한 레몬을 중심으로, 주요 주제를
밝은 색으로 그린다.

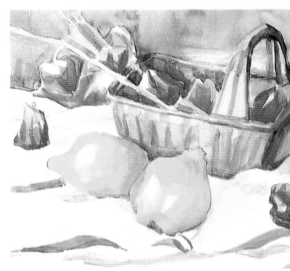

음영을 그려넣어 일차 입체감을 만들어낸다. 그러나
아직 전체적으로는 짙게 그리지 않는다.

작품예 F. '시골풍경'의 경우

화면 중앙에 있는 주제의 빨간 지붕부터 나타낸다.

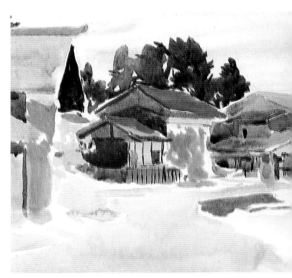

판자의 모양이나 벽면의 기둥, 지붕의 두께 등을 그린

터치 재질감을 표현한다.

● 배경과 주제의 조화 관계를 조정하면서 톤을 강조해 간다.
● 세부적인 것과 표면의 무늬는 마지막에 그린다.

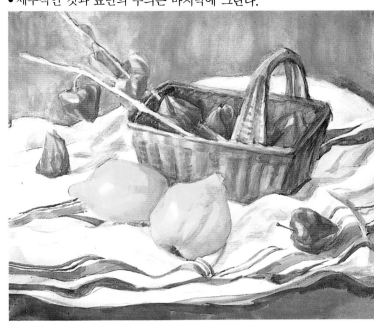

제인 레몬을 서서히 강하게 그린다. 여기에 맞
어 바구니의 결 등 세밀한 부분도 손질한다.

배경의 형태나 색조 등을 주제를 돋보여 주듯 수정.

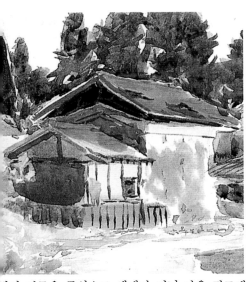

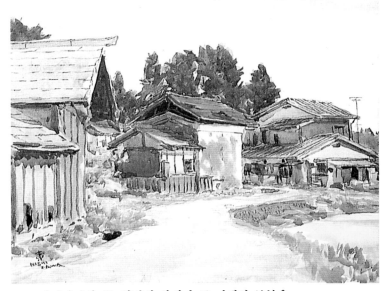

베인 건물을 중심으로 색채가 지닌 맛을 강조해
다.

도로 가장자리의 풀, 원경의 안테나 등 미세한 부분을
그린다.

바탕색 표현하는 요령 ▶

처음엔 엷은 색으로 그리고, 차차 짙은 색으로 그려간다

투명한 색은 일단 짙어진 것을 밝게 할 수는 없다. 투명 수채화의 원칙은 처음엔 엷은 색으로 그리고, 중색함에 따라서 단계적으로 짙어지게 하는 것이다.

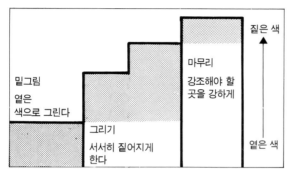

밑그림
엷은
색으로 그린다

그리기
서서히 짙어지게
한다

마무리
강조해야 할
곳을 강하게

짙은 색 ↑

엷은 색

밑칠한 위에 또 한번 색을 겹칠한다 (중색)

투명한 색을 겹칠하면 아래의 색이 비쳐 보인다. 아래색과 위에 겹치는 색과의 관계로서 새로운 색을 만들어 내가는 것을 중색이라고 하며, 투명수채화 본래의 특징이다 (p26 참조).

그리기의 중요점

주제부터 그릴 것인가, 배경부터인가

주제의 가장 선명한 부분에서부터 그리는 방법과, 반대로 배경부터 그리는 방법이 있다. 어느쪽부터 그리든 결국은 똑같은 결과로 낙착이 되겠지만, 주제부터 그리는 방법쪽이 〈아름답다고 느꼈던 감정〉을 우선하고 있고, 반대로 배경을 먼저하는 방법에서는 냉정한 계산이 필요하다. 어느쪽을 택하든 주제와 주위, 배경의 관계를 생각하면서 표현해 간다.

주제의 빨간 지붕부터 그린다.　　선명한 주제부터 그린다.

데생과 밑그림

채색하기 전에 반드시 데생을 하지 않으면 좋은 결과는 기대할 수 없다. 주제를 여러 각도에서 그려 보거나, 주제의 위치를 변경시켜 데생해 본다.　이렇게 하면 처음에 하고 싶었던 이미지의 약점을 깨닫게 되거나 생각지 못한 재미있는 구도를 발견할 수 있다.
데생 용지는 아무거라도 좋다. 켄트지라도 좋고 스케치북이라도 좋다. 그러나 화면 비례는 본 제작과 같은 비례가 좋다. 또 같은 크기의 화면에 그리는 것도 한 방법이다.

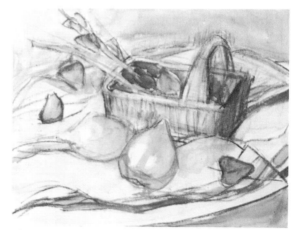

이 작품은 종이에 목탄으로 데생했고 착색하였다 (p64 참조).

중색은 투명색을 사용하는 것이 원칙

위에다 겹쳐 입히는 색은 투명성이 강한 색을 주제로
한다. 결코 불투명한 색을 사용하지 않는 것이 투명수채
화의 원칙이다. 바탕색은 불투명도 많이 사용되지만,
그린 다음에는 투명색을 사용하면 투명색의 특징이
살아난다. 또 아래의 색이 마르고나서 겹쳐 채색하지
않으면 중색 효과가 나오지 않는 것에도 주의.

하늘을 먼저 마무리한다

풍경화인 경우는 근경이나 중경을 그리기 전에 하늘
부분을 먼저 마무리하는 경우가 많다. 하늘은 밝은
색이 중심이기 때문에 중경이나 근경을 겹쳐 그릴 때
방해가 되지 않는다. 반대로 중경 근경을 그린 다음에
하늘을 그리면 그 틈새로 보이는 하늘 부분을 그리기가
힘들어진다.

세밀한 여백을 나중에 그리기란 귀찮다.

터치는 재질감을 표현한다

화면에 물감을 칠했을 때에 생기는 터치는 재질감을
표현하는 중요한 요소다. 바람에 흔들리는 머리칼은
가벼운 터치로서 그리고, 차분히 내려간 머리칼은 여유
있는 터치로서 표현한다.

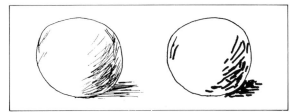

주제와 배경과의 조화 관계를 조절한다

주제는 주제에 적합한 강점이 있고, 배경에는 배경의
강점이 있다. 가령 배경이 강한 색조로 되었기 때문에
주제가 약한 인상으로 되어 버려서는 초점이 맞지 않아
버린다. 반대로 주제만이 너무 강해서 배경이 주저앉아
버리면 주제만이 부상한 부자연스런 화면이 된다. 최후
의 완성단계에서 다시 한번 화면의 조화 관계를 생각해
보도록 한다.

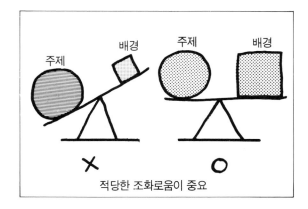

적당한 조화로움이 중요

세부적인 것과 무늬를 그린다

항아리나 옷감의 무늬, 눈이나 꽃 등 세부 묘사는 완성
에 가깝게 나타내는 방법이 전체적인 균형을 깨트리지
않는다.

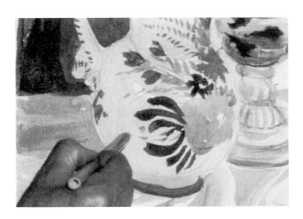

21

반대색을 효과적으로 사용하면 생생한 배색이 되며, 동색계를 사용하면 차분하여 안정감이 좋아진다.

• 반대색을 효과적으로 사용한 작품예 •　원화 '책장 장식'

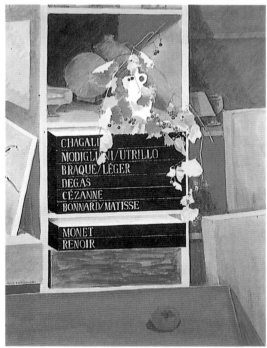

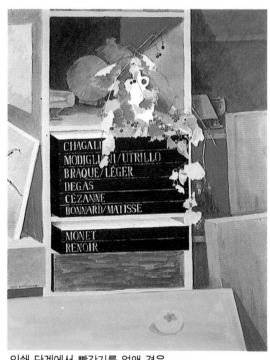

원화 빨강과 녹색의 반대색이 살아 있다.

인쇄 단계에서 빨강기를 없앤 경우.

• 동색계를 효과적으로 사용한 작품예 •　원화 '창가'

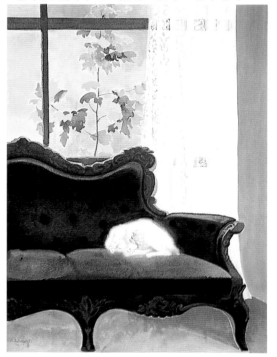

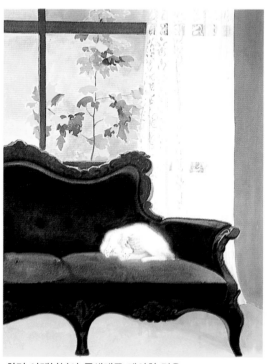

원화 온색을 중심으로 한 동색계.

화면 아랫부분의 동색계를 제외한 경우.

색채에는 세가지의 기본적인 성격이 있다. 즉 색상, 명도(밝기, 어둡기), 채도(선명함)이다.

● 투명수채화 물감과 색상환의 관계 ●

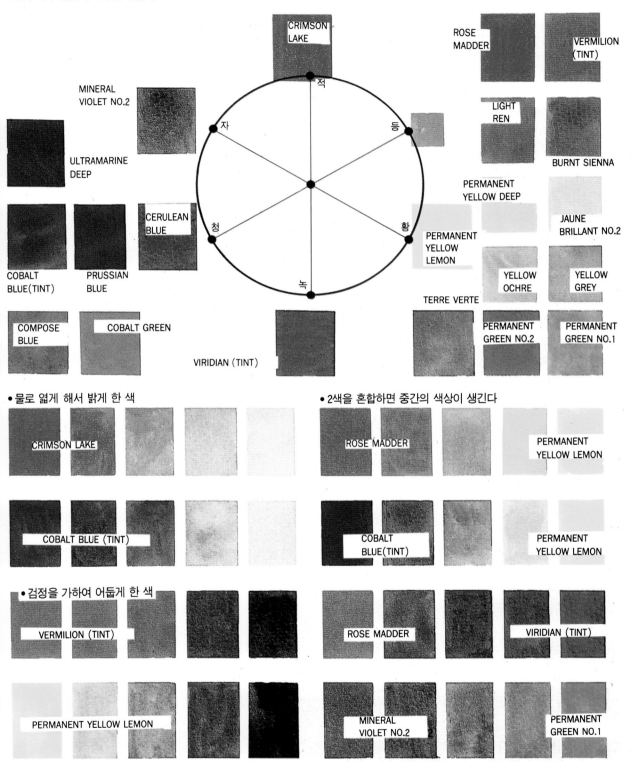

● 물로 엷게 해서 밝게 한 색

● 2색을 혼합하면 중간의 색상이 생긴다

● 검정을 가하여 어둡게 한 색

반대색을 가하면 활기가 살아난다

색상환(p.23 윗그림)상에서 반대측에 놓여진 색을 반대색이라고 한다. 그 중에서도 엄밀한 반대색끼리를 혼합하면 그레이가 생기는데, 이것을 보색관계라고 한다. 선명한 적색이나 청색을 잠시 바라본 다음 백지상으로 시선을 옮기면 인상처럼 반대색이 떠올라온다. 이것이 보색이다.

보색이 없으면 불완전한 배색관계

〈보〉색이란 말 그대로, 이 반대색이 있음에 의해 불완전한 배색이 보충되어 완전한 것이 된다. 22페이지 상단의 예는 적과 녹색의 보색관계에 의해 생생한 긴장감이 살고 있다. 우측 그림에서는 이 중의 빨강기를 없애 보았다. 이렇게 하면 완전히 약한 배색이 되어 버린다.

동색계는 화면을 차분하게 한다

색상환 상에서 곁에 있는 색끼리를 동색계라 한다. 동색계의 농담으로 배색하면 화면은 차분하면서도 안정되어진다. 반면 긴장감이 결여되기 쉬워진다. 이 예에서는 명암의 차이를 크게 함에 의해 결점을 보완하고 있다. 또 화면 좌측 상부의 잎사귀에 빨간맛을 가하고, 창틀이 푸른기를 띠고 있다.

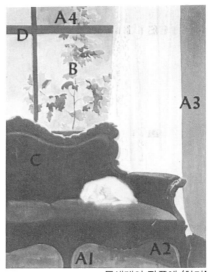

동색계의 작품예 '창가'

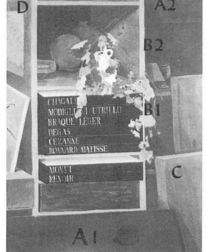

보색관계의 작품예 '책장 장식'

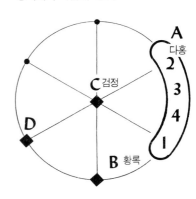

색채는 3속성으로 표시한다

색채의 종류는 너무 많아서 헤아릴 수 없는 것처럼 보이지만, 3개의 축을 사용해서 표시하면 간단히 나타낼 수 있다. 이것을 색의 3속성이라고 하며, 이것을 합친 것을 색입체라고 한다.

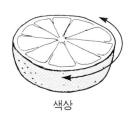

색상

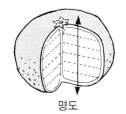

명도

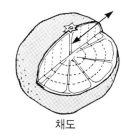

채도

1 색상―색의 맛

무지개의 7색은 빨강·주황·노랑·초록·파랑·남색·보라로 변화한다. 이러한 변화를 색상이라고 한다. 이 관계를 이해하기 쉽게 한 것이 색상환이다. 이 색상환으로 보아 거의 반대쪽에 있는 색을 반대색(엄밀하게는 보색)이라고 하며 옆에 있는 색끼리를 동색계라 한다.

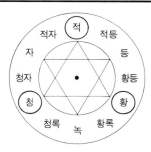

2 명도

빛을 가장 반사하는 색이 흰색이며, 반대로 흡수하는 색이 검정색이다. 이 명암관계를 명도라고 한다. 어떤 색의 밝기도 흰색과 검정의 중간에 있다. 가령 연노란색은 흰색에 가까운 회색과 같은 밝기이며, 보라는 검정에 가까운 회색과 같은 밝기이다.

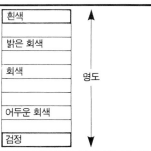

3 채도―선명함

회색이나 흰색 검정은 선명함이 전혀 없다. 한편 VERMILION 이나 빨강, 노란색 등은 매우 선명한 색이다. 이 선명한 색에 회색을 가하면 점점 탁해진다. 이 선명함의 단계를 채도라고 한다. 색입체에서는 중심 부분에 채도가 약한 흰색·회색·검정을 두고, 중심에서부터 가장 떨어진 곳에 선명한 색(순색)을 둔다.

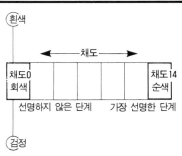

A 파레트 상에서의 혼색

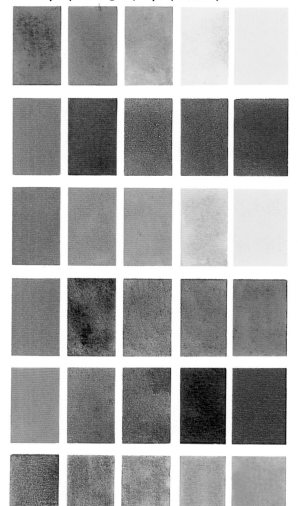

B 화면상에서 중색한다

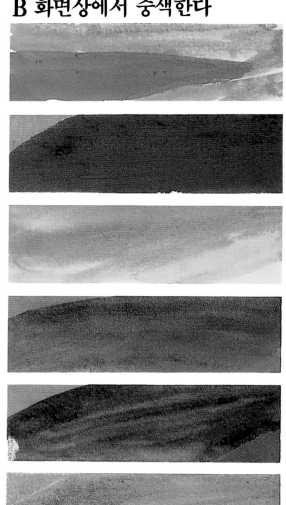

● 중색의 순서─중색은 투명색을 사용하는 것이 원칙

투명색으로서 중색하면 깊고 투명감 있는 색조가 나온다.

불투명색을 중색하면 색이 들뜨고 탁해지기 쉽다.

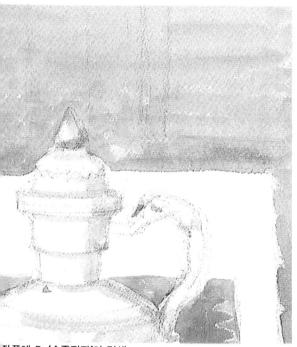

작품예 D. '술주전자'의 밑색

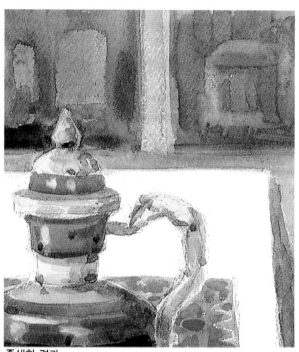

중색한 결과

작품예 F. '시골 풍경'의 밑색

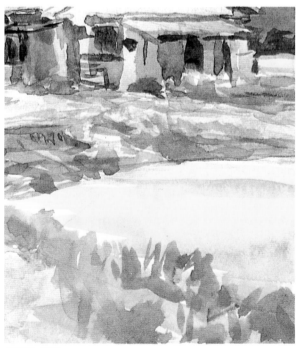

중색한 결과

27

혼색에는 세가지 방법이 있다

하나는 A인 파레트상에서 혼합하는 방법, 또 하나는 B의 화면상에서 혼색하는 방법이다. 그 중간적인 방법으로서 C화면상에 칠한 물감이 마르지 않는 동안에 새로운 색을 가하는 방법이 있다. 새로운 색과 축축한채로인 색이 서로 배어들어서 독특한 맛이 생겨난다. 작품예A의 하늘을 그린 기법은 이것의 전형이다.

A – 파레트 상에서 색을 혼합한다.

B – 중색 – 화면상에서 색을 혼색, 새로운 색을 만든다.

C – (중간적)화면상의 축축해 있는 색 위에 새로운 색을 가하여 배게 하는 방법.

파레트 상의 혼색은 불투명 물감으로서는 일반적

파레트 상에서 2색 이상의 색을 섞는 방법은 유화나 과쉬 등 불투명 물감으로서 사용되어지는 기본적인 방법이다. 26페이지 상단 좌측이 이 혼색 견본이다. 파레트 상에서 혼합하였기 때문에 어떤 색으로 되어 있는지가 칠하기 전부터 확실하다. 다음에 중색으로서 만들어내는 색채의 결과는 경험이 없고서는 예상하기가 힘들지만, 이 방법이라면 혼색하기 쉽다.

이렇게 하여 만든 색은 물론 중색에도 사용한다. 파레트 상에서 혼합한 복잡한 색을 중색하면 보다 의미 있는 색조가 나온다.

파레트 상에서
혼색 중

중색은 투명 수채화 특유의 혼색 방법

투명한 수채화 물감을 거듭 칠하면 바닥이 비쳐 보인다. 노란색 위에 빨간색을 칠하면 주황이 되며, 녹색을 겹치면 황록이 된다. 이러한 효과를 중색이라 하는데 투명수채화의 특징이다. 똑같은 수성 물감이라도 과쉬나 포스터컬러로서는 이와 같은 효과는 나오지 않는다.

색을 거듭해 갈수록 깊고 중후해진다

중색을 거듭 칠해가면 미묘하고 깊은 색조를 표현할 수 있는데, 이 효과를 최대한으로 살려가는 것이 수채화의 포인트이다.

파레트 상에서 혼합한 색과 중색으로서 낸 색은 같은 양의 농도라 하더라도 인상이 전혀 다르다. 중색해낸 색 쪽이 깊고 중후한 톤이 된다. 앞 페이지의 색과 비하면 그 차이를 잘 이해할 수 있을 것이다. 똑같은 황록이라도 중색하여 낸 황록은 훨씬 참신한 맛이 있다.

투명색을 겹치면
깊고 중후한 색조가 된다.

불투명색을 겹치면
들떠서 혼탁해진다.

밑색은 불투명색, 중색은 투명색을 사용한다

투명수채화 물감 중에는 투명성이 높은 색(VIRIDIAN, ROSE MADDER 등)과 불투명에 가까운 색이 있다. 26페이지 하단의 2열은 중색에 사용하는 투명, 불투명의 효과를 나타내고 있다. 마찬가지로 밑색에 대하여 좌측은 투명색을 겹쳤고, 우측은 불투명색을 겹치고 있다. 투명색을 겹쳐 가노라면 서서히 아름답고 깊은 톤이 만들어진다. 이것에 대해 우측과 같은 불투명한 JAUNE BRILLANT(피부색)이나 COMPOSE BLUE(하늘색)를 겹치면 색이 떠올라 보인다.

한편, 예로든 그림의 밑색은 JAUNE BRILLANT 등의 불투명색을 사용하고 있다. 그러나 위에 겹친 색이 투명색이라면, 밑색에 관계없이 투명한 효과가 살아난다. 또한 밑색으로 투명색을 사용하면 투명효과는 증가한다.

이러고 보면 투명수채화에서는 위의 색으로는 투명 색을 사용하는 것이 기본이라는 것을 알 수 있을 것이다. 특수한 효과를 살릴 때 이외에는 마무리 단계에서 불투명색을 사용하는 것은 피한다.

작품예 D의 설명

회색인 밑색 위에 녹색을 겹칠한다

배경의 밑색으로서 회색을 칠하고, 이어 항아리의 그늘 부분에도 마찬가지로 회색을 칠한다(A). 위에 겹칠 한 중색은 투명도가 높은 녹색계 B를 중심으로 사용, 황색 D나 다색계 C도 일부 사용하고 있다. 밑색이 회 색이기 때문에 색상의 상호관계는 변하지 않는다.

배경에 맞게끔 안정감을 준다

전면적으로 회색을 채색했기 때문에 중색을 했을 때에 완전히 배경이 안정된 것으로 되었다.
종이 바닥이 밑색에 의해 미리부터 어두워져 있었으므 로, 중색의 터치를 거칠게 했어도 배경에 맞게끔 깊이있 는 상태로 되었다.

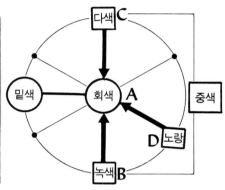

작품예 F의 설명

다색계의 밑색에 녹색을 겹칠한다

풀덤불의 녹색을 표현하기 위해서 밑색으로 다색을 사용하고 있다. 아래 그림의 다색을 사용하고 있다. 아래 그림의 색환도로 보자면 다색 A · B는 주색~ 황색 색환에 해당한다. 여기에 녹색을 겹칠하면 황록에 가까와진다.

심도있게 한 밝은 황록색

다색은 조금 어두운 맛이 있는 주색~황색이다. 이 위에 녹색을 겹칠하면 깊이 있는 황록이 된다. 단순한 황록 한가지 색을 칠하면 화면상에서 너무 두드러지게 되어 침착성을 잃는다. 이와 같은 상태를 생(生)색이라고 하는데 될 수 있으면 피해야 한다. 작품예에서는 밑색 의 효과로 완전히 안정감을 찾았다.

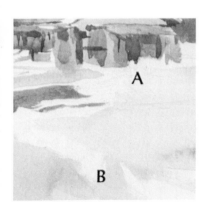
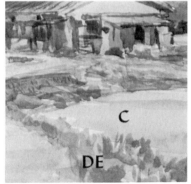

터치를 가려서 사용함에 따라 재질감을 표현한다. 가벼운 재질감은 경쾌한 터치로서 표현, 중후한 재질감은 여유있는 터치로서 하였다.

작품예 '한사람' (p.78 참조)

경쾌한 터치로서 가벼운 재질감을 표현.

꼼꼼하게 거듭 터치를 가해 피부답게 한다.

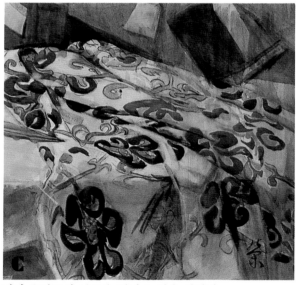

거친 효과로서 가벼운 헝겊 느낌을 살린다.

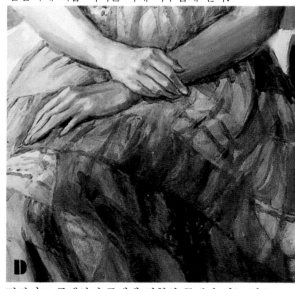

몇번이고 중색하여 주제에 적합한 무게가 있는 천으로

작품예 F '시골풍경' (p.107 참조)

검은 바탕색 위에 투명한 녹색을 중접하여 그린다.

불투명색을 사용, 한번의 효과만으로 표현.

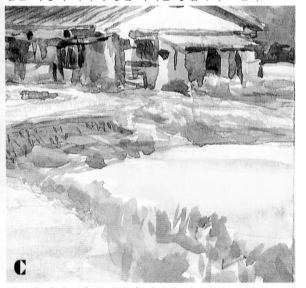

건조한 터치로서 풀덤불에 적합한 가벼움을 표현.

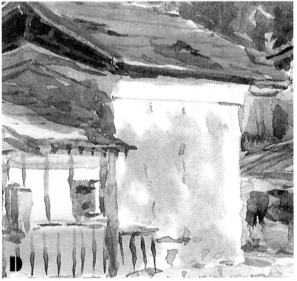

화면이 축축한 동안에 색을 가하여 번지게 한다.

31

P.30 그림의 설명

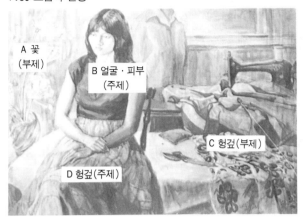

A 꽃 (부제)

B 얼굴·피부 (주제)

C 헝겊(부제)

D 헝겊(주제)

얇은 터치를 차분하게 나타내어 신선한 피부를 표현한다.
A와 마찬가지로 얇은 색을 사용하고 있으나, 착실하게 겹칠해가면 얼굴의 질감이 살아난다.

무겁고 가벼운 맛과 주제, 부제, 배경을 구분해 그린다

가벼운 터치로서 산뜻하게 그린 것이 A이다. 똑같은 얇은 색을 사용한 터치라도 B의 피부는 여유있게 중색하여 피부다운 질감을 살리고 있다.

2종류의 헝겊 C·D를 비교해 보자. 주제인 헝겊D는 몇번이나 섬세한 맛을 반복하고 있다. 천에 적합한 가벼움을 망가뜨리지 않는 범위내에서 몇번이나 중색하고 있다. 한편 보조역인 헝겊은 진한 색을 사용하고는 있으나, 대범하게 손질을 억제하고 있다. 이 때문에 주제와 배경의 조화로움이 유지되고 있다.

P.31 그림의 설명

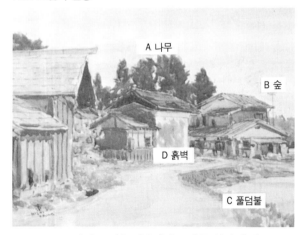

A 나무

B 숲

D 흙벽

C 풀덤불

번지는 것을 이용해서 무게를 살린 흙벽. 화면을 물로 적셔서 축축해 있는 동안에 불투명색을 가하면 흙벽다운 질감이 살아난다. 한번의 채색이라도 불투명색이므로 주변과의 양감의 균형은 유지되어진다.

다채로운 표현과 투명·불투명의 구분

중경인 나무 A는 검은색 위에 투명한 녹색을 2번 겹칠하여 깨끗이 표현하고 있다. 한편 똑같은 나무라도 원경인 숲 B는 불투명한 혼탁한 색을 사용하고 있다. 원경에 적합한 소프트함과 숲이 갖고 있는 두께를 동시에 표현하고 있다. 이 숲을 한번 채색한 것만으로 나타내고 있는 것은 주목할만하다. 한번만 그렸기 때문에 양감이 나지 않아 원경에 적합하다.

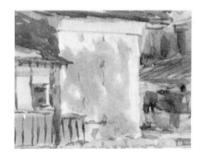

좀더 손질을 가한 점이 번지도록 한 느낌을 억제하여 안정감을 주도록 한다.

작품예 **A**

탁 상 정 물

투명수채화 10호P

- 투명수채화 물감의 겹치는 효과를 살린 본격적인 표현법.
- 화면 전체를 적시고나서 그리는 독특한 순서. 화면의 변화가 한결 다양해진다.
- 적신 효과와 건조한 느낌을 구분해 사용하므로써 질감이나 양감을 살린다.

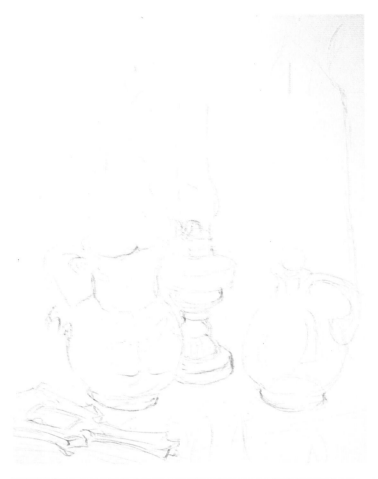

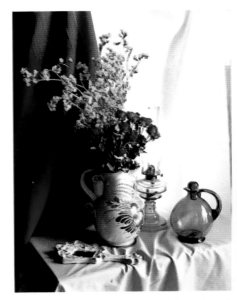

주제는 드라이플라워인 빨간 장미와 노란색 꽃에 도자기. 여기에 투명한 주전자와 램프를 강조하였다.
배경 우측은 진빨강과 자색 천을 가지고서 좌우의 변화를 살린다.

밑그림 순서—엷은 색으로 조화를 생각하면서 그려간다

맨처음에 배경과 바닥면을 그린 후, 주제의 선명한 색부터 그리기 시작한다. 엷은 색이라고 해도 입체감(항아리)이나 투명감(주전자)을 내는 독특한 방법이 계산되어 있다.

굵은 붓에 물을 듬뿍 묻혀 화면을 적신다(P 37).

투명한 주전자와 램프에는 겹칠, 항아리에는 겹칠하지 않는다.

인상이 강한 아름다운 색부터 그려간다.

항아리의 빛나고 있는 부분은 색을 올리지 않고 둔다.

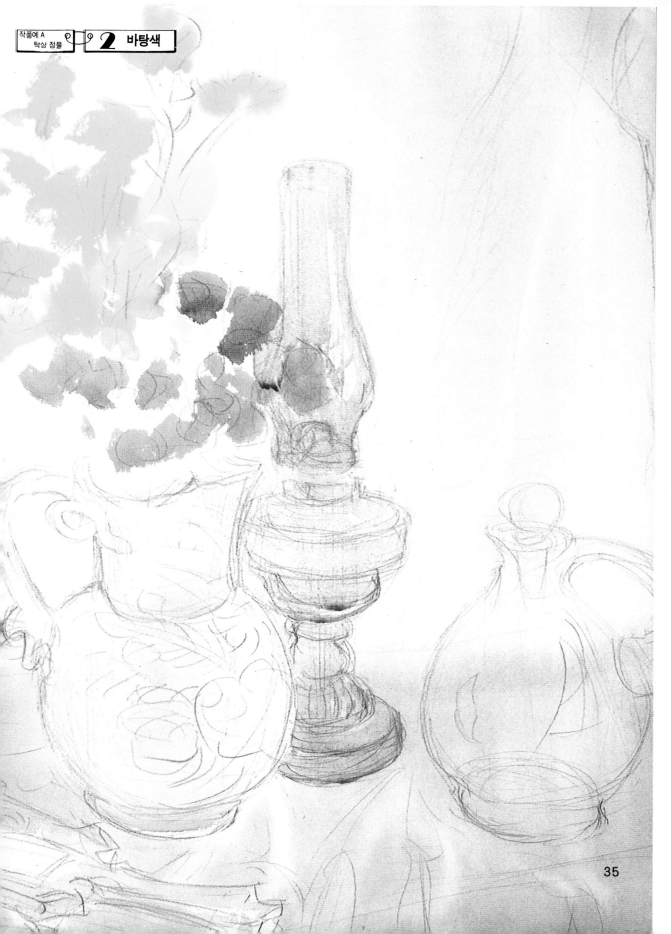

선묘로서 확실하게 형태를 그린다

연필 선으로서 매우 세밀한 부분까지 그려둔다. 이 단계에서 확실히 기입해 두면 물감으로 그릴 때 거침없이 그려갈 수 있다.

보이지 않는 선도 동시에 그리면 형태의 비뚤어짐을 막을 수 있다.

반사광 같은 세밀한 부분까지 그려둔다.

도자기의 무늬도 분명하게 그려두면 물감으로 그릴 때 한껏 대담하게 붓을 움직여 갈 수 있다.

데생 순서—기본적인 주제를 먼저 결정한다

꽃잎 모양이나 도자기의 무늬 등 세밀한 모양을 마지막으로 한다. 우선 화면 전체로서 중요한 주제를 그리는 것이 데생의 원칙이다.

이 작품 예에서는 ① 화면의 좌우 중앙에 해당하는 램프의 위치, ② 노란색 드라이플라워의 상부, ③ 유리 제품인 주전자의 크기를 먼저 그린다.

시원스런 선으로서 구도상의 기본적인 대상을 정한다.

꽃은 용기 등 베이스가 되는 형태를 그린 다음부터 그려간다.

도자기나 천의 상태, 꽃잎 모양, 잎 모양 등은 마지막에 그린다.

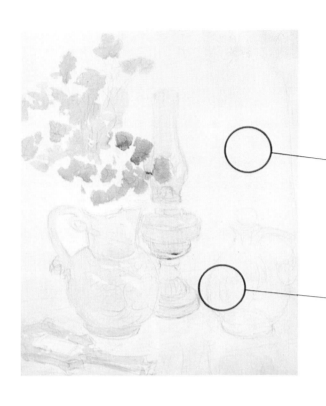

밑그림에 쓰는 물감은 물을 듬뿍 가한 엷은 색으로

밑그림은 엷은 색에서부터 시작하는 것이 투명수채화의 원칙이다. 처음엔 엷은 색으로 전체를 그리고, 서서히 강한 색을 사용해 가면 균형이 깨어지는 걸 막을 수 있고 그리기도 쉽다. 그러면 투명수채화 특유의 중색효과(p.26)가 살아난다.

흰색을 엷게 입힌다. 사진으로 보자면 물감이 칠해진 것인지 분간하기가 어려우나, 하얀 천 부분에는 흰색을 주로 한 회색이 바탕색으로 그려져 있다. 이 바탕색은 흰천의 질감을 낼때에 맨 나중에 효과가 나타난다.

바닥면의 청색을 투명한 주전자 부분에다 겹칠한다.
이 효과는 다음에 주전자를 그릴 때 즉시 나타나서 투명감을 나타나게 한다(p.38).

화면을 적시고나서 물감을 칠하는 표현법―질감의 변화를 준다

물로 화면을 적시고, 축축한 때에 물감을 칠하면 배어들어가 흐릿한 느낌이 된다. 이것을 적극적으로 이용해서 그리는 것이 이 작품예의 표현방법이다.

수채화 물감은 유화 물감과 달리, 화면의 촉감에 변화가 적다. 화면을 적시는 방법은 다양하게 폭을 넓혀준다.

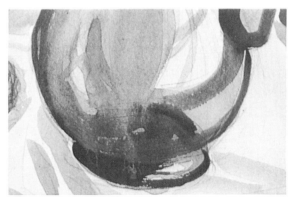

● 축축한 화면에 그린 효과 ● 차분하고 중후한 유리그릇에 어울리는 질감이 나온다.

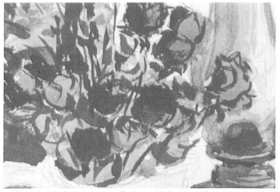

● 건조한 화면에다 그린 효과 ● 바싹 건조한 느낌으로서, 드라이플라워의 표현에 알맞다.

반사면을 남겨놓고 주전자를 밑
칠한다.

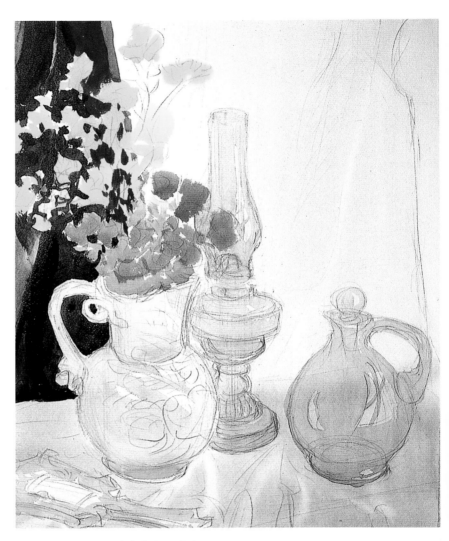

• **그리기 시작**—여기서부터는 자유롭게 강한 색으로 대담하게 그린다.

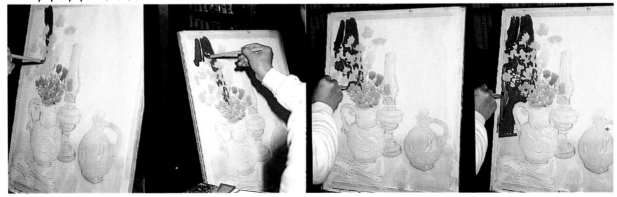

꽃잎 모양을 떠오르게 하듯이 그린다. 배경을 진한 색으로 할 경우, 의미없이 색면을 그리는 것이 아니라, 차분하면서도 세밀하게 붓을
움직여 간다.

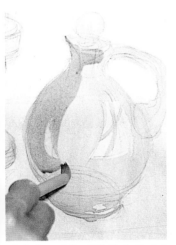

몇번이고 색을 반복하여 유리다운 무게를 살린다.

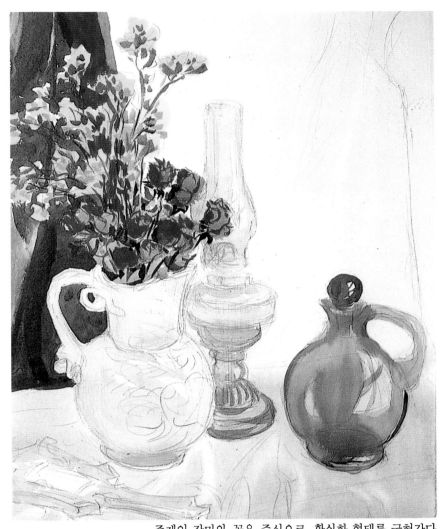

주제인 장미와 꽃을 중심으로, 확실한 형태를 굳혀간다.

• **심도있게 그려간다** (상세한 설명은 p.44)

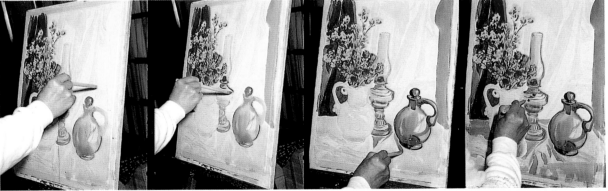

굵은 붓으로 여유있게 그린다. 램프의 윤곽을 분명히. 천의 주름도 뚜렷하게. 건조한 맛으로 심지를 그린다.

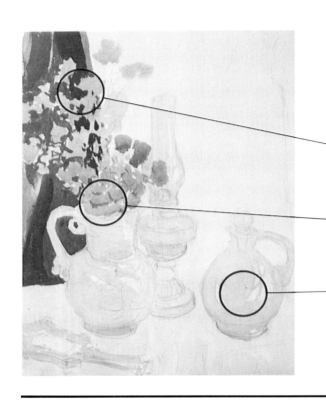

옅은 색으로 주전자를 그리고, 장미의 흰 바탕을 나타내면 밑그림은 완료된다. 화면 전체에 다음에 겹칠할 색과의 효과를 계산해서 바탕색이 결정되었다.

C 그리기는 주제(꽃)와 배경과의 관계에서부터 시작한다.

B 꽃잎 사이에 남아있는 흰 바탕을 나타내면 안정감이 살아난다.

A 빛나는 부분을 남겨두면 입체감이 산다.

A 밑그림 단계에서도 입체감을 살리는 연구를

옅은 색으로 그리는 밑그림일 때에도 입체감 표현을 잊지 않는다. 주전자의 표면의 빛나는 곳을 남겨두는 것에 의해 입체감이 나타나기 쉽다.

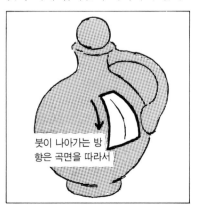

붓이 나아가는 방향은 곡면을 따라서

B 공간을 그리면 하나의 덩어리가 된다

장미 꽃잎 사이에 남아있는 흰 바탕을 황록으로 그리면 하나의 덩어리로 보이게 된다. 무게가 느껴지는데다, 차분하고 안정감도 살아난다.

C 주제를 중점적으로 그려 나간다

그리는 순서는 어디까지나 주제(꽃과 꽃병)를 중심으로 한다. 강한 색조의 배경을 나타내므로 주제와의 관계가 분명해진다.

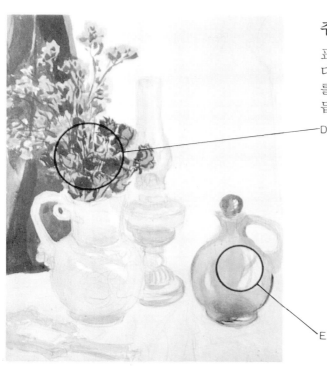

주제를 중심으로 하여 확실하게 그려간다

표현해야 할 중심은 황색과 빨간색의 드라이플라워이다. 줄기를 보태넣고, 장미의 어두운 부분을 그려 주제를 분명히 한다. 이것과 평행하여 담록의 주전자는 거듭 그린다.

D 건조한 효과로서, 드라이플라워다운 질감을 표현한다.

E 물을 축인 터치를 몇번 거듭하여 중후한 질감을 살린다.

Ｄ 줄기와 꽃잎은 건조한 느낌으로 표현

주제인 꽃은 드라이플라워로서, 문자 그대로 건조하며 가벼운 대상이다. 이 건조한 느낌을 내기 위해서 붓에 머금어 있는 물감은 가능한한 꼭 짜내어 적게 한다. 장미 꽃잎을 보면, 터치가 메말라 바삭바삭한 느낌이 든다.

Ｅ 묵직한 유리의 질감 표현은 적신 화면에서 몇번이고 손질을 가한다

담록색의 유리주전자는 적시는 방법으로서 몇번이고 거듭 그린다. 이렇게 하여 유리 특유의 무게와 투명감을 표현할 수 있다.

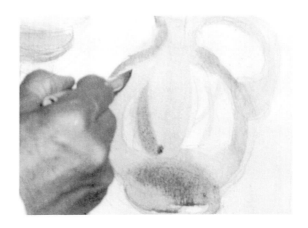

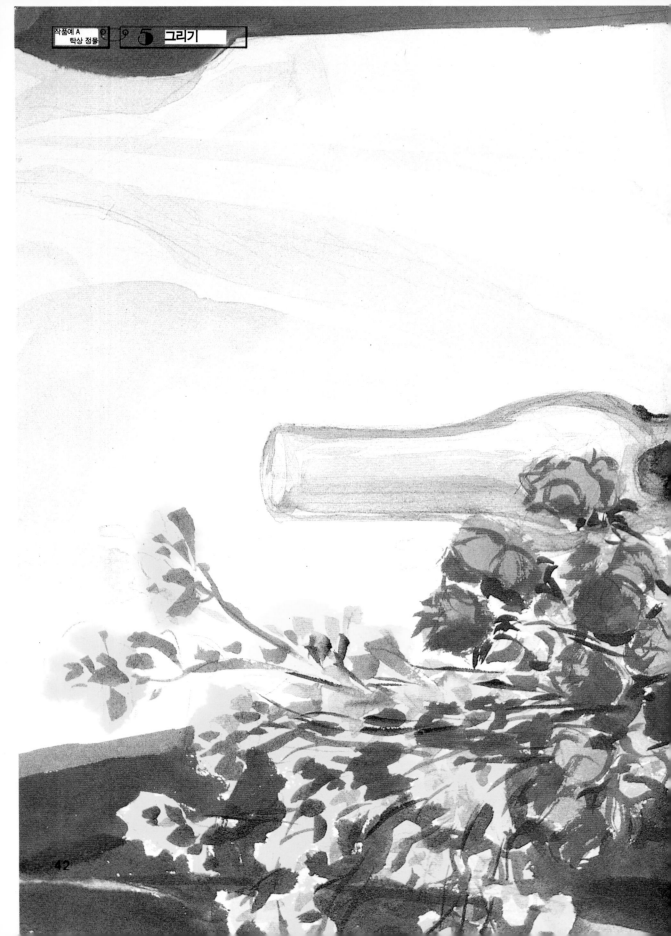

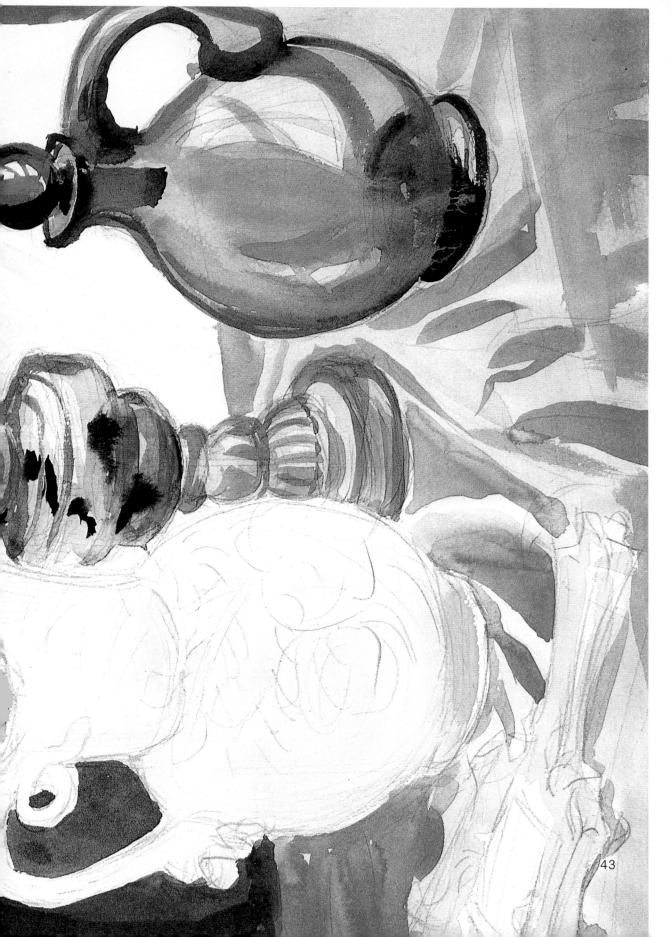

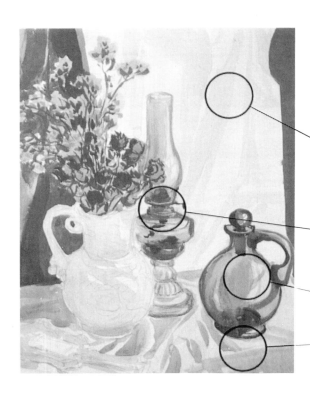

중심적인 주위를 거의 완성시킨다

배경이나 바닥면의 헝겊, 주전자와 램프 등은 거의 끝냈다. 헝겊의 터치와 주전자의 터치를 구분해 그리는 데에 주목.

A 배경의 헝겊은 대담하고 시원스런 느낌으로 경쾌하게 그린다.

B 램프 심지를 건조한 효과로 그려서 양감의 차이를 분명하게 한다.

주전자나 램프는 거의 완성.

수직면을 나타낸다.

더럽혀진 파레트는 부담없이 씻어낸다

그리고 있는 중에 파레트의 흰 부분이 메워져 버렸다면 부담없이 씻어낸다. 굵은 붓으로 물을 잔뜩 묻혀 파레트에 붓고, 붓으로 씻으면서 파레트의 물을 붓닦이 통에 쏟는다. 2~3회 반복하면 깨끗해진다.

더러운 파레트는 화면을 지저분하게 만드는 근원

파레트 위의 빈 틈이 없어졌는데도 그대로 참고 작업하고 있으면 화면이 지저분해져 온다. 자기도 모르게 어두운 색이 나와 버린다. 물감은 감산혼합이라고 하여, 다른 색이 섞일 수록 검으스레한 성격이 있기 때문이다.

A 헝겊이나 천의 느낌은 시원하게

배경의 천이나 바닥면의 천은 시원스러운 터치로 그린다. 주전자를 그렸을 때의 터치와 비교하면 차이가 분명하다. 배경이 되는 천은 가능한한 시원스럽게 그리는 것이 포인트. 느낌을 너무 무겁게 하면 배경에 맞는 경쾌함이 없어진다.

B 램프 심지는 건조한 터치로

램프의 심지는 건조한 화면에 그린다. 바로 아래의 기름을 저장해 두는 부분에는 적셔서 배어있는 터치를 사용하고 있다. 완성도(p.47)와는 대조적이다. 건조한 느낌으로 그리는 것에 의해 그 부분의 심지가 공기중에 있고 가볍다는 것을 나타내고 있다.

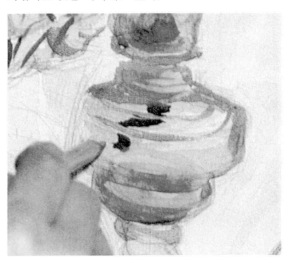

구도—조화로운 구도로서 높은 경지의 그림을 완성시킨다

이 그림의 중심은 좌측에 있다. 시작은 단순한 구도였으나, 좌우의 관계를 적절히 조화시켜 주면서 완성하였다.

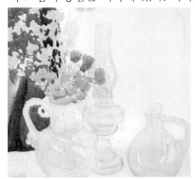

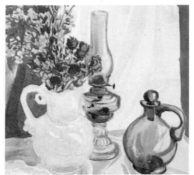

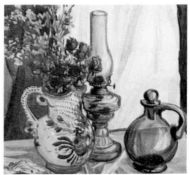

1 • 그리기 시작 •
우선 좌측의 중심적인 A를 강조한다. 짙고 선명한 적색과 자주색의 배경과, 꽃의 덩어리가 일체가 되어 균형이 좌측으로 기울었다.

2 • 그리는 중 •
좌측 A에 대응하여 우측 B(주전자)와 B´(배경의 다색)을 강조한다. 이로써 화면 전체 좌우의 어울림이 잡혀졌다.

3 • 완성한 조화로움 •
앞 과정에서 다듬어지지 않았던 서로의 관계가 완전히 안정되어 보인다. 언뜻 보면 중심이 각부분에 확산된 듯이 보이나 기본 내용은 분명히 표현되어져 있다.

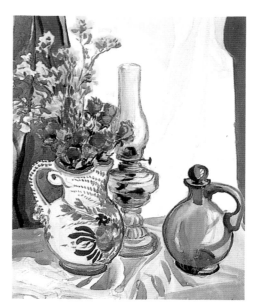

● 항아리의 무늬를 그린다

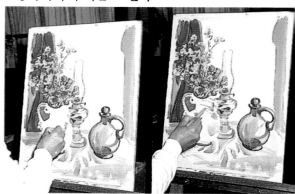

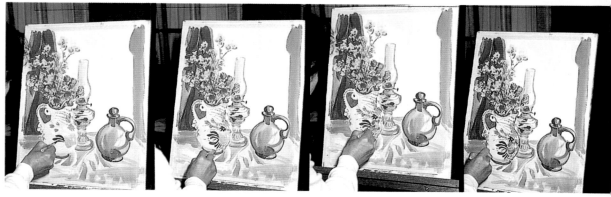

● 마무리하는 기법

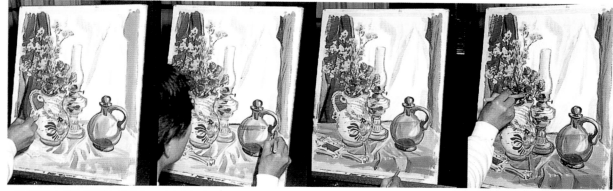

항아리의 그림자에 엷은 회색을 넣어주면 입체감이 더욱 강해진다.

주전자 저편으로 보이는 배경의 선을 넣어주면 투명감이 살아난다.

아주 어두운 면을 밝게 수정할 때는 흰색(불투명)을 이용한다.

끝으로 주제인 장미를 강조하여 그린다.

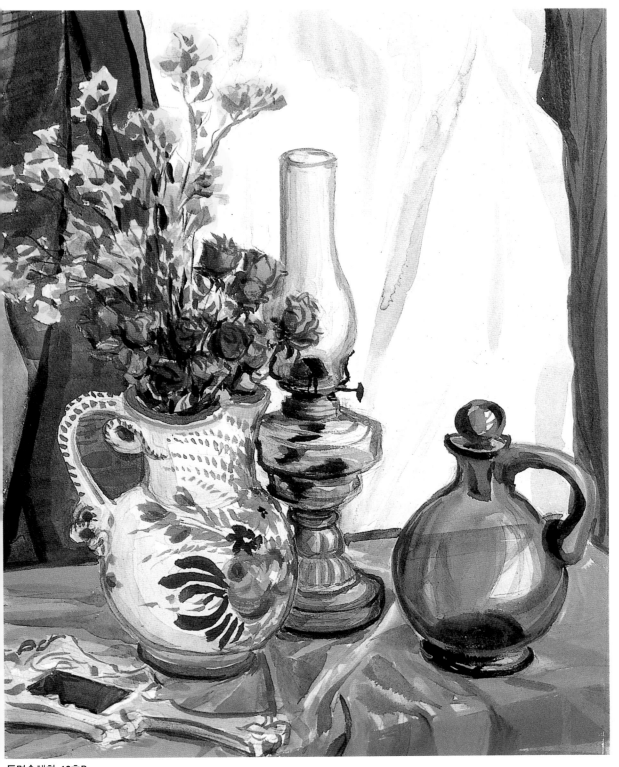

투명수채화 10호P

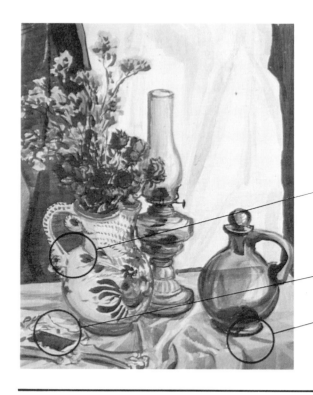

조화 관계를 생각하면서 전체의 톤을 강조, 중후한 화면으로 정리해 간다

각 부분의 톤을 강조해 간다. 특히 어두운 부분에 짙은 색을 겹칠하면 형태가 강해진다.
동시에 입체감이나 투명감을 보강한다.

옅은 회색을 겹칠하면 입체감이 강조되어 진다. 앞서(p.38) 바탕색을 나타낼 때 빼놓고 채색하였던 가장 밝은 부분과 어울려서 효과가 좋아진다.

거울면에는 비친 모양을 분명하게 그린다.

바닥면의 천을 자연스럽게 그려 안정시킨다.

항아리의 무늬는 가능한한 깨끗한 효과가 나게

천이나 도자기의 무늬는 가능한 시원스럽게 그리는 것이 중요하다. 머뭇머뭇 거리면 터치가 무거워져서 사물의 표면이라는 가벼운 느낌이 나지 않는다.

• 2색의 농담으로 나누어 그리는 장미꽃잎 •

밝은 적색으로 평면성있게 다룬 바닥.

마르고나서 진한 빨간색으로 물기를 없게하여 가볍게 그린다.

바닥면의 천을 자연스럽게 그린다

배경의 천은 가능한 시원스럽게 그려 가볍게 한다. 그러나 바닥면의 천은 어느 정도 자세히 표현할 필요가 있다. 너무 적당히 그려 놓으면 탁상 위에 있는 항아리와 주전자의 조화가 맞지 않게 된다. 너무 약해서도 안된다.
불투명한 흰색을 이용해서 여유있고 대담하게 그린다. 탁상의 꽃병보다는 강해지지 않도록. 그러나 너무 약해지지도 않게 표현한다.

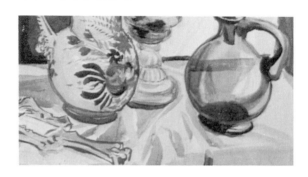

작품예 B

정 물

과쉬 35×43cm

• 과쉬(불투명한수채화 물감)의 특징을 충분히 살려 그리는 법. 처음부터 끝까지 똑같은 짙은 색으로서 자유스럽게 표현한다.

• 세밀한 부분까지는 신경쓰지 말고 마지막에 정리한다.

• 구도의 6가지 중요점. 별것 아닌 구성으로 보이지만 주제의 방향이나 여백 잡는 법, 주제의 구도 같은 것에 있어 연구가 필요하다.

처음부터 강한 색조로 그리기 시작한다

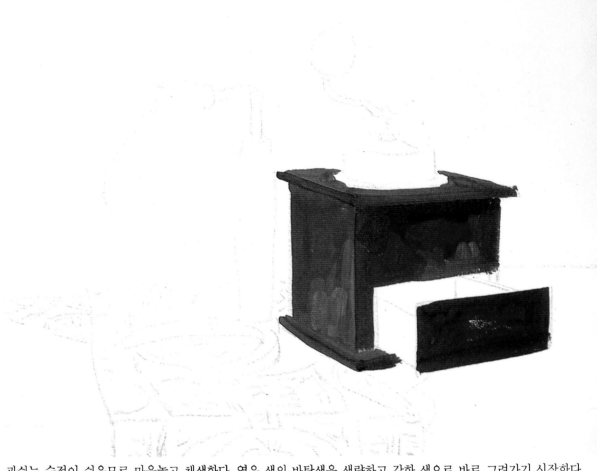

과쉬는 수정이 쉬우므로 마음놓고 채색한다. 옅은 색의 바탕색을 생략하고 강한 색으로 바로 그려가기 시작한다.

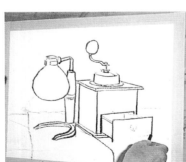

연필로 형태를 잡은 후, 목탄으로 구성을 확인한다(p.53 참조).

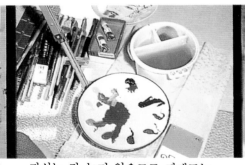

과쉬는 잘 녹지 않으므로 파레트는 넓다란 접시를 응용하여 사용하는 것이 좋다.

주제인 커피 주전자부터 먼저 그린다.

중요한 주제부터 먼저 그려간다

구도상의 비중 높은 주제부터 그려간다.

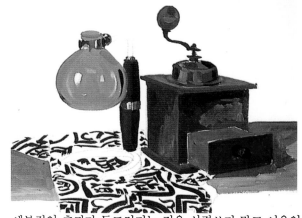

세부적인 효과가 두드러지는 것은 신경쓰지 말고 여유있는 마음으로 그리도록.

정면의 어두운 면을 먼저 그린다.

손잡이를 무시하고 그린다.

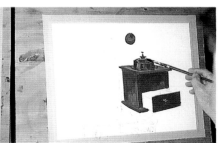

나중에 질감이 살아나기 쉽도록.

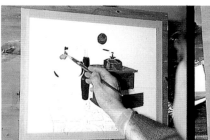

좌측 위부터 그리기 시작한다.

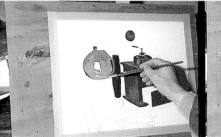

곡면을 따라 표현해 간다.

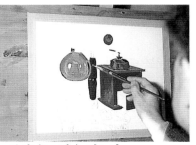

반사하는 빛을 넣는다.

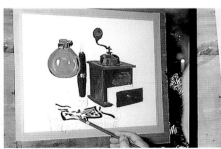

주제에 가까운 전면에서부터 시작한다.

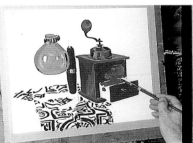

같은 갈색으로 한다.

좌측에서 우측으로

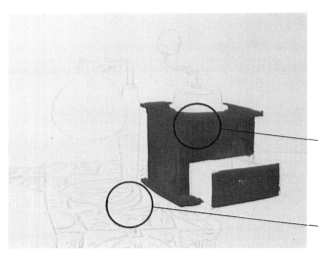

강한 색으로 바로 채색한다

과쉬는 나중에 수정하기가 쉽다. 처음부터 정리할 때와 똑같은 짙은 색 물감으로 채색한다. 목탄을 사용해서 충분한 구성을 확인한 다음이므로 마음껏 그려가도록 한다.

주제인 커피주전자부터 그리기 시작한다. 그 중에서도 중심부에 가까운 측면에서부터 그리기 시작, 차차로 전체로 넓혀 그려간다.

다른 부분은 흰색으로 처리하여 둔다.

주제의 구성과 구도의 결정

몸 주위의 마음에 든 형태 중에서 주제를 선택. 손으로 돌리는 커피분말기를 중심으로 하여 구성시켰다. 아래에는 천을 깔아서 강조를 하였다. 특별한 주제 구성으로 보이지만, 하나의 화면으로 완성되기까지는 적지 않은 공부가 행하여지고 있다. 화면의 움직임을 어떻게 나타낼지, 무엇과 구성시켜 어떤 이미지를 낼 것인가 등등이다.

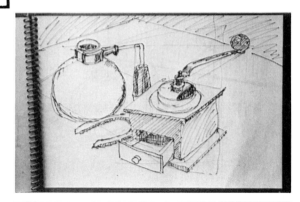

두터운 종이로 만든 〈트리밍 테두리〉. 화면 비례 그대로 볼 수 있게 하는데다. 가장자리는 검정으로 덮어 알아보기 쉽게 하였다.

스케치북 상에서 여러 각도로 사생하여 보아 마음에 드는 구도를 찾아낸다. 특히 정물과 배경과의 사선 등이 만들어내는 〈방향〉을 중요시하여야 한다.

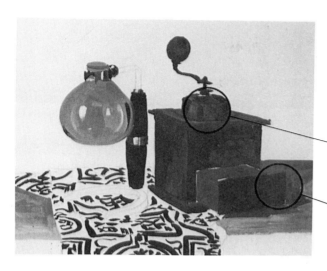

중요한 요소부터 먼저 그려간다

자세한 부분이나 효과가 옆으로 나온 것을 신경쓰지 말고 그려간다. 자세한 부분을 정리할 때에 깨끗이 수정할 수 있다. 그보다 주제로부터 느꼈던 색이나 형태를 직접적으로 그려간다.

지금은 거친 표현 효과이지만 정리할 때는 완전히 금속다운 질감이 살아난다.

배경의 톤(밝기)은 주제에 맞추어 나타내면 좋다.

밑그림의 순서

과쉬의 특징을 이용한 표현, 작품예에서의 밑그림의 순서는 매우 효과적이다. 연필로 형태를 잘 잡은 후, 목탄으로 형태를 확인한다.
작품예 A나 C, E, F와 비교해서 매우 특징적이다.

목탄으로 형태를 분명하게 해 놓으면 완성되었을 때의 구성이 어떤 것인지 알 수 있다(A). 이렇게 해서 일단 확인한 후, 목탄 가루를 헝겊으로 털어 옅게한다(B). 여기서부터 착색을 시작한다.

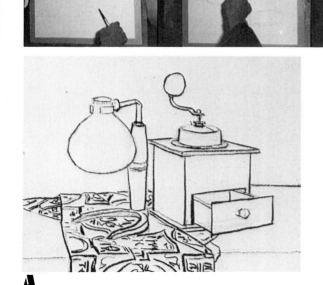

A

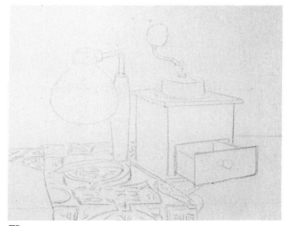

B

3 배경을 그린다

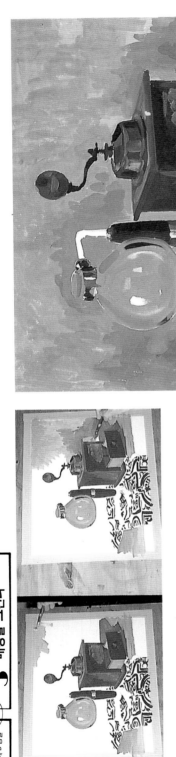
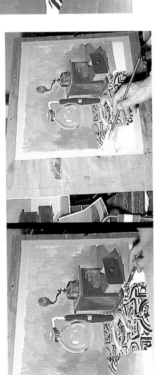

• 배경을 그린다 • 색조가 단조로워지지 않도록 화면 전체의 조화를 택하면서 공간을 표현한다. 특히 주제와의 경계 부분에는 주의한다.

4 완성

• 마무리 한다 자기의 형태나 색조의 조화를 정리한다. 동시에 금속처럼 빛나는 느낌이나 금속처럼 빛나는 형태의 입체감도 강조한다.

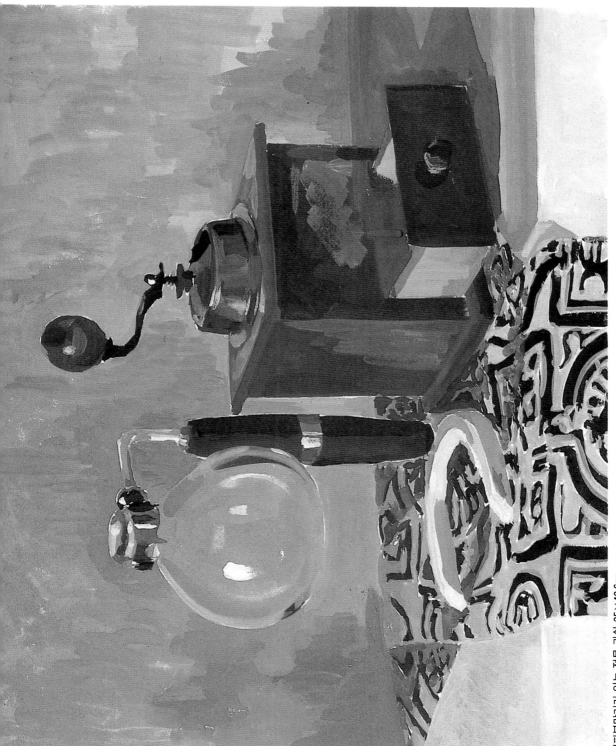

커피분말기가 있는 정물 과슈 35×42.6cm

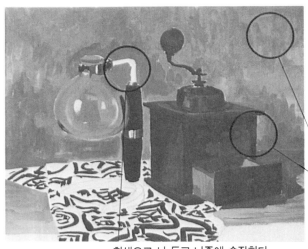

흰색으로 놔 두고 나중에 손질한다.

배경을 그리고 공간을 표현한다

먼저 중심부에서 먼 쪽에서부터 색을 나타내는데 화면 전체가 어떻게 되는가를 확인하면서 서서히 중심부로 향한다. 그 효과는 단조로와지지 않도록 방향이나 색채를 연구한다. 어두운 색을 가진 커피분말기가 있는 우측의 배경을 밝게 하고, 반대로 좌측을 어둡게 해서 균형을 잡는다.

먼저 채색한 후 전체와 조화가 되는지 확인한다.

주제의 형태가 돋보이도록 배경을 밝은 색으로 한다.

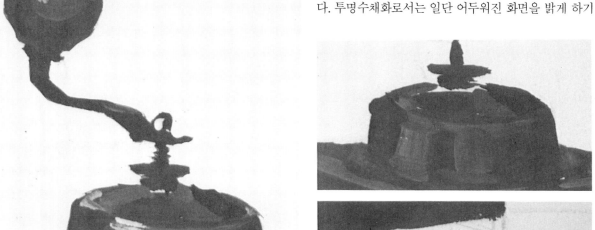

과쉬의 특징은 "작업"의 자유로

투명수채화와는 달리 과쉬는 자유롭게 반복해 채색하면서 새로운 색을 만들 수 있다. 어두운 색 위에 밝은 색을 채색하면, 즉시 붓에 머금어진 그 밝은 색인채로 그려진다. 투명수채화로서는 일단 어두워진 화면을 밝게 하기

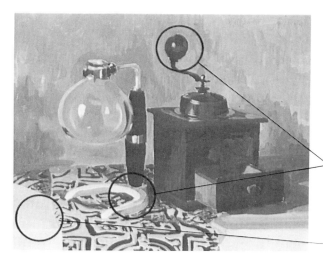

완성 - 균형을 잡으면서 표현을 정밀하게

지금까지는 놔 두었던 각부분을 여기에서 단숨에 마무리한다. 비뚤어져 있는 형태나 흩어져 있는 선을 바로잡고, 색조나 명암의 조화를 잡는다. 금속같은 빛나는 부분을 좀더 강하게 하고, 부족한 입체감이나 둥근맛도 여기에서 가산한다. 이것으로 화면이 매우 차분해진다.

화이트의 강약에 의해 입체감이 살아난다.

약간의 화이트만으로도 입체감이 강화된다.

주제에 맞추어 밝기를 조절

움에 있다

란 곤란한 일이지만, 과쉬인 경우는 아주 자유롭다. 탁한 색 위에도 선명한 색을 입힐 수 있다. 때문에 나중의 처리를 신경쓰지 않고 제작할 수 있는 재료다. 작품예에서는 이 성질을 풀로 이용하고 있다. 세부의

표현이나 질감 표현은 최후의 정리단계에서 손질하는 것을 계산하여 그리고 있다. 핸들은 거친 효과 그대로 그려두고, 나중에 깨끗이 마무리 한다.

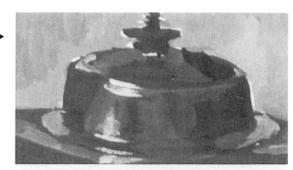

수채화

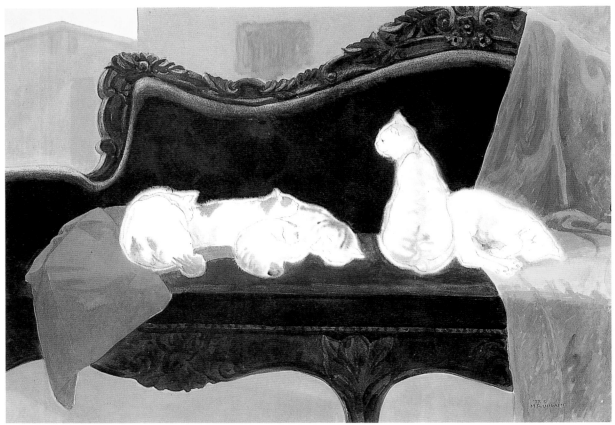

하얀 정물 주로 투명수채화 80×110㎝

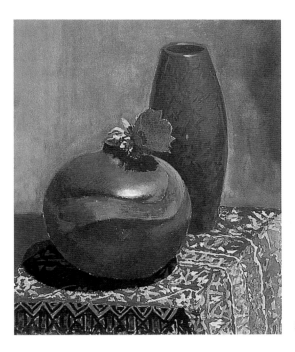

화병 불투명수채화 12호

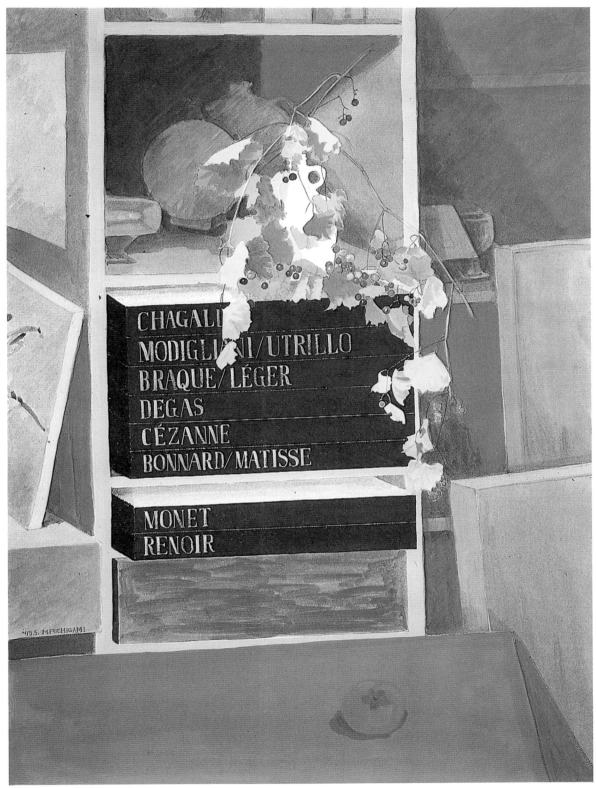

책장 장식 투명수채화 110×80㎝

• 하얀 정물 •

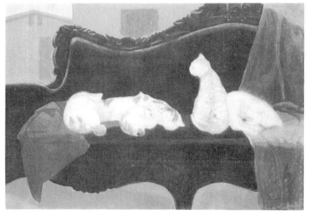

제목이 나타내듯이 중앙의 하얀 고양이들은 화면구성상의 기본이 되고 있다.

독특한 구도를 창출시키는 수평선과 수직선의 효과

화면 전체는 커다란 곡선에 의해 운동감 있게 구성되어지고 있다. 이 유기적인 곡선은 극도로 다루기 힘들다. 조금만 잘못되어도 화면이 엉망이 된다. 이런 작용을 억제하여 안정감 있게 해 주고 있는 것이 수평선과 수직선이다.

적색과 황색의 반복

이 작품의 배색은 매우 효과적이다. 적색군(A)과 황색군(B)밖에 없다. 청이나 자, 녹색 등은 일체 배제되어 불가사의한 세계가 표현되어지고 있다. 화면 아래의 색 변화는 적(a)서 황(b)으로 옮겨가서, 양끝의 강한 적색(A)과 황색(B)을 연결시키고 있다.

수평선과 수직선으로서 화면을 안정시킨다.

• 책장에 장식 •

직선과 면에 의한 경쾌한 구성

p.58의 '하얀 정물'과 대조적으로, 이 구도는 직선이 주로 되어 있다. 이 때문에 간결하고 명쾌하다.

늘어져 있는 가지를 강조

직선 중심으로 구성되어져 있는 중에서 늘어져 있는 가지가 자유로운 (유기적인) 형태를 하고 강조 되어 있다.

적색과 녹색의 보색 배색

적과 녹의 농담이 잘 조화된 배색으로 되어 있다. 이 두가지 색은 색상환의 반대쪽에 있으며, 가장 강한 대비를 주는 배색이다.

작품예 C

모과와 꽈리

투명수채화 8호F

- 본 제작에 들어가기 전에 똑같은 크기로 밑그림을 그린다. 이것을 바탕으로 그대로 옮겨 그린 다음 그리기 시작한다.
- 전체적으로 엷은 색으로 바탕칠을 한 다음, 서서히 각 부분을 강조해 가서, 투명수채화의 독특한 안정된 표현.

목탄으로 데생한 위로 가볍게 착색하여 밑그림을 그린다

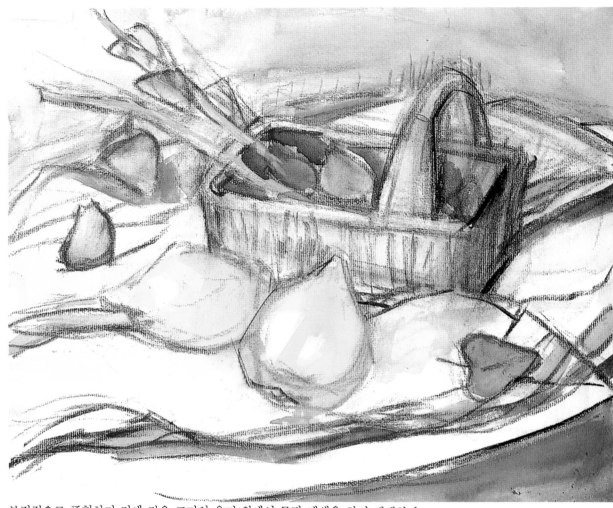

본격적으로 표현하기 전에 같은 크기의 용지 위에서 목탄 데생을 하여 채색한다.

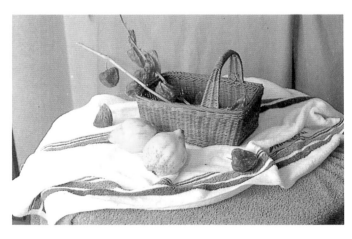

옛부터 애용하고 있던 바구니 위에다
꽈리와 모과를 적당히 조화시킨다.

옅은 색으로 주제인 모과, 바구니, 꽈리를 표현한다

채색은 옅지만, 밝은 면을 남겨두고 입체감을 내도록 한다.

주제 중 가장 선명한 모과부터 그리기 시작한다.

● 배경을 그린다 ● 모과나 꽈리의 색에 맞추어 배경을 그린다(설명은 p.72).

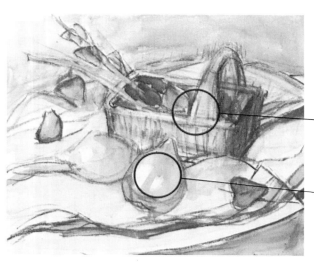

밑그림에서 색채계획이나 구성을 확인한다

수채화는 표현해 가면서 수정하기가 어렵다. 본격적으로 그리기 전에 똑같은 크기의 화면에다 대략적으로 작품을 그려본다.

목탄으로 대략의 형태를 잡는다. 세부적인 부분은 신경쓰지 말고 전체적인 구도의 흐름을 중시한다.

목탄 위에 겹칠한 수채화. 혼탁한 색이 되어도 신경쓰지 않는다. 대략적인 배색 계획을 확인하는 것이 목적.

밑그림을 그리는 순서

제작에 들어가기 전에 ① 대략적인 형을 잡고 ② 구도나 색채계획을 검토한다. 흥미 있는 부분은 별지에다 그려 본다. 이것을 밑그림이라 하는데 매우 편리한 것이다.

여기서는 완성작과 같은 크기의 화면에다 대략적인 구성과 색채계획을 시험해 본다.

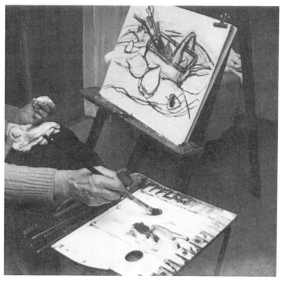

부드러운 목탄으로 형태를 잡으면서 바구니의 크기나 각도, 위치관계 등 구도를 검토한다.
목탄 위에 수채화 물감을 칠한다. 먼저 가장 선명한 꽈리부터 그려간다. 파레트는 넓은 것을.

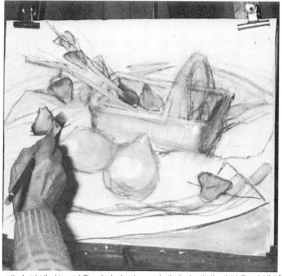

색이 탁해지는 것을 꺼리지 말고 전체적인 배색 계획을 진행시킨다. 모과의 노란색에 대하여 배경을 청색으로 한다.

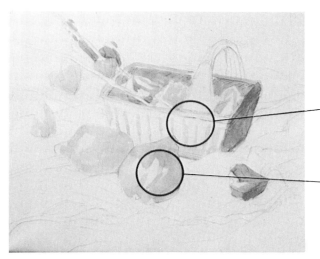

주제인 대상부터 바탕색을 나타내기 시작한다

밝은 색으로 전체적으로 바탕색을 나타낸다. 바탕색이라고는 해도 입체감의 표현이나, 앞쪽과 저 뒷쪽의 차이를 정확히 표현하고 있다.

— 밝은 부분은 백색으로 남겨 두고, 그늘면을 그린다. 이 때문에 색채는 옅지만 입체감이 살아난다.

— 강약의 차이가 있는 모과의 노란색. 앞쪽에 있는 모과와 뒷쪽에 있는 것과의 관계를 바탕색 단계에서도 분명히 구별한다.

트레싱페이퍼를 사용하여 밑그림을 제작용지 위에 전사한다

밑그림의 형태를 본 제작용지 위에 전사한다. 트레싱페이퍼를 이용하면 간단히 옮길 수 있다.

트레싱페이퍼는 특수 가공을 하여 표면이 고르고 반투명으로 되어 있어 이러한 전사에 잘 이용되어진다.

1 밑그림 위에 트레싱페이퍼를 놓고, 위에서부터 연필로 형태를 베낀다. 세밀한 형태까지 그려두면 **4**의 작업에 편하다.

2 트레싱페이퍼를 뒤집어 놓고, 부드러운 연필(2B~6B)로 옮겨놓은 선 위를 가볍게 칠한다.

3 다시 뒤집어놓고, 진짜 제작용지 위에다 이 트레싱페이퍼를 올려놓고, 위에서부터 딱딱한 연필(H~4H)로 선을 문지른다. **2**에서 칠해놓은 부드러운 연필가루가 화면에 전사되어진다. 이 때 너무 강하게 하면 용지에 凹된 선이 남게 되므로 가볍게 그린다.

4 트레싱페이퍼를 떼어내고 보면 용지에 전사되어진 선은 흐려서 지워질 정도도. 다시금 연필로 보필해 준다.

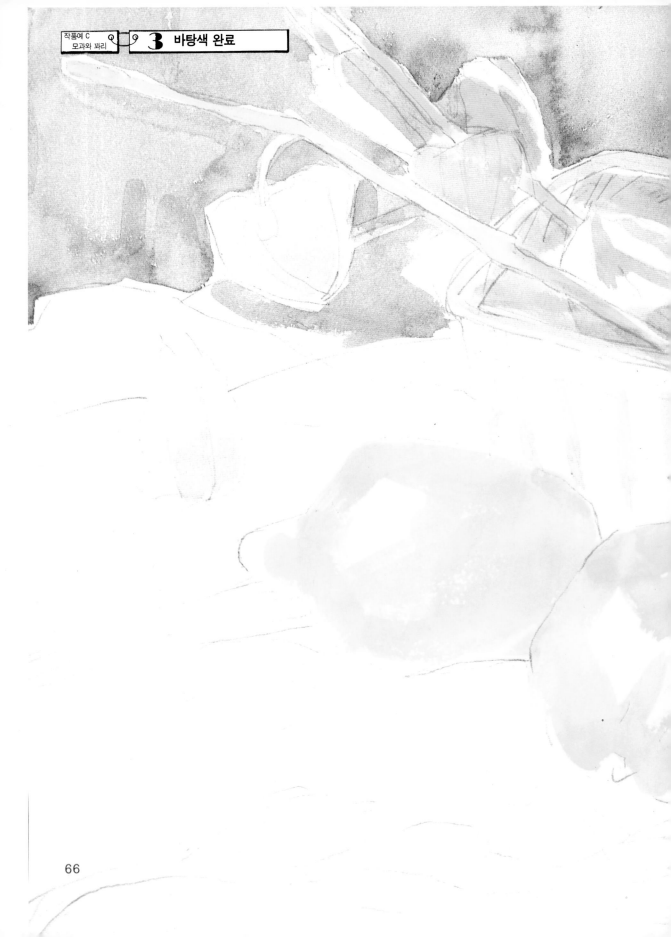

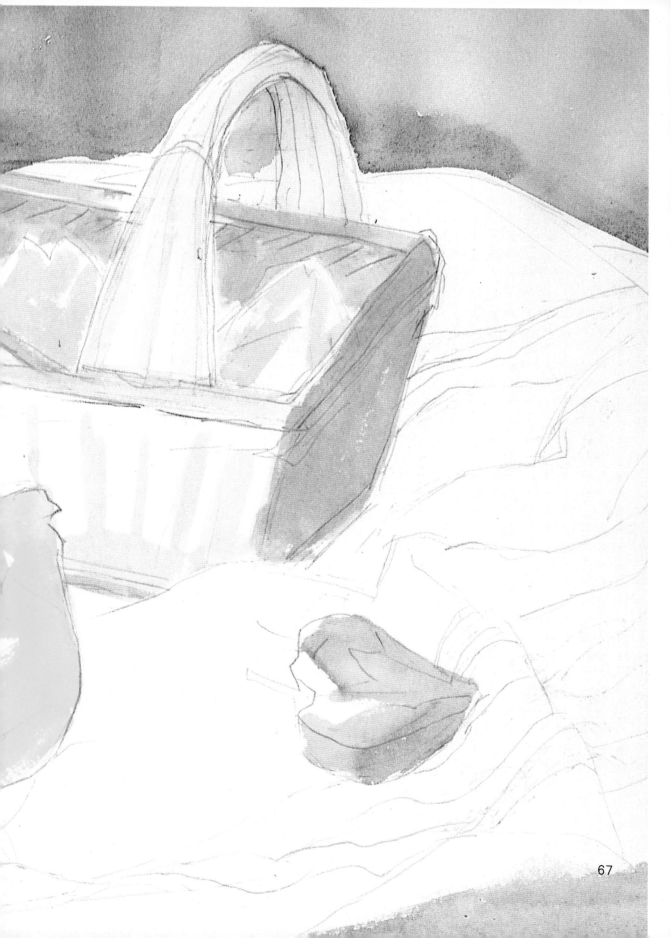

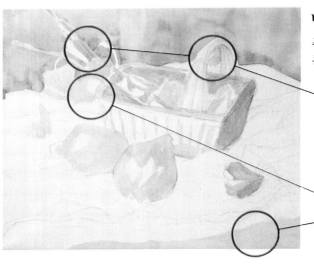

배경을 나타낸다

주제인 모과 등을 그린 후, 이것에 맞추어 배경의 색조를 정한다. 뒤의 넓은 면적의 배경은 색조를 억제한다.

주의깊게 흰 여백을 남긴다.
배경의 색은 약간 어두우므로, 밝은 하늘을 그릴 때와는 달리 일면을 다 메우지 않는다. 흰 여백을 남겨야 할 곳은 철저히 남겨둔다.

모과의 반대색(청)을 선명한 모과의 노란색과 조화를 갖도록 한다.

붓끝을 꼭 짠후 흰 바탕을 남겨둔다. 투명수채화에서는 화면의 흰 바탕이 매우 귀중하다.

앞에 있는 청색과 동색인 청색을 착색한다. 정리할 때는 결국 씻어내게 되겠지만 이 단계에서는 색채의 조화관계를 갖게 하기 위해 필요하다.

배색계획—반대색을 조화롭게 하는방법

주제인 모과(노란색)에 대해 배경에는 청색계를 사용하고 있다. 이것은 반대색 관계로 된다. 배색효과 상에서 반대색을 어떻게 사용하는가는 극히 중요하다. 이것의 성공과 실패가 작품을 크게 좌우한다. 밑그림일 때는 청색을 사용했지만, 실제 제작에서는 모과나 바구니의 톤에 맞추어 조금 강하게 안정감을 주었다.

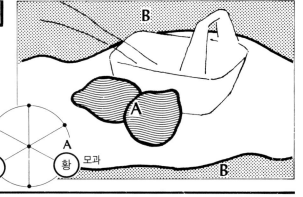

물감의 혼색—원색 그대로는 사용하지 않는다

모과의 바탕색에는 노란색을, 바로 앞쪽의 배경으로는 청색으로 했다. 그러나 이들의 색은 반드시 단순한 황색이나 청색을 엷게 한 색은 아니다. 이 작품예에서 사용한 황색은 연노란색에 소량의 청색을 가하고 있다. 또 푸른

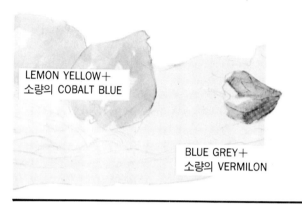

LEMON YELLOW+
소량의 COBALT BLUE

BLUE GREY+
소량의 VERMILON

배경은 청회색에 소량의 주홍색을 가했다. 소량을 가한 색과의 관계는 아래 그림의 색상환으로 바꿔놓아 보면 거의 보색(반대색)에 해당한다. 반대색을 혼합해 놓는 것에 의해 깊이 있는 색이 되었다.

혼색으로서 깊이 있는 특징적인 색조로

튜브에서 짜낸 색을 그대로 사용하지 말고, 혼색하여 자기 색감에 맞는 색을 만드는 것이 중요. 이러한 일을 반복하므로써 보다 미묘한 색감을 넓힐 수 있다.

모과의 노란색

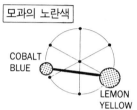

COBALT
BLUE

LEMON
YELLOW

배경(앞쪽)의 청색

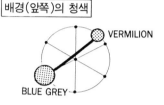

VERMILION

BLUE GREY

수정—스폰지로서 화면을 씻는다

투명수채화는 도중의 변경이 어렵다. 수정할 때는 화면상에 채색되어진 상태인 물감을 일단 백지로 될 때까지 씻어낸다. 그런 다음 말리고나서 다시 수정하여 그린다. 화면상의 섬유를 망가뜨리지 않게하여 씻는 것이 중요. 스폰지에 듬뿍 깨끗한 물을 먹이고서 화면에 채색한뒤 갑자기 씻지말고 화면상의 물감이 부드러워질 때까지 기다린다. 그런 다음 붓이나 헝겊으로 물감을 빨아낸다.

드라이어로 빨리 말린다

저절로 마르기를 기다린 다음에 겹쳐서 찍으면 아무래도 번지게 된다. 이래서는 위에 칠하여진 물감이 밑과 중색한 것이 되지 않으며, 물감의 층이 두터워지지 않으면 안된다. 중색 효과를 내기 위해서는 화면이 마르고나서 그리지 않으면 안된다. 헤어드라이어로 화면을 말리면 빨리 그릴 수 있다.

4 그리기 시작

천의 줄무늬를 그린 후, 강한 색으로 새으로 중색하여 전체를 강조해 간다.

짙은 오렌지색을 만들어 바구니와 모과의 공간을 선명한 자리부터 그린다.

표현한다.

5 그리기

조금씩 색을 강조한다. 바구니와 천의 주름·무늬를 분명히 한다.

6 완성

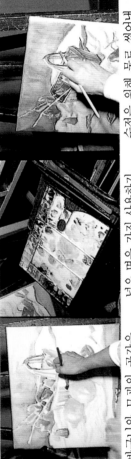

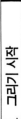

바구니나 천의 틈에 맞추어 서 모과를 강조하여 그린다.

수정을 위해 물로 씻어낸 화면에 흰색을 착색한다.

닮은 면을 가진 사용하기 편한 실내용 파레트.

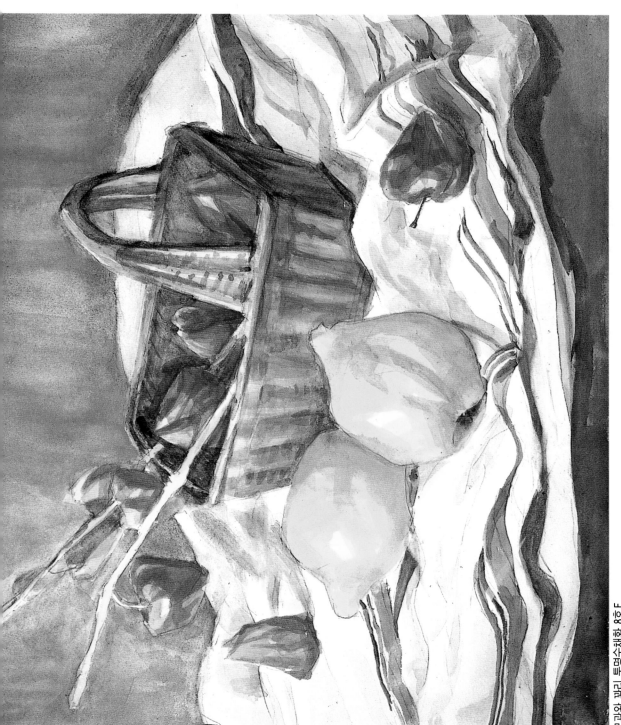

모과와 쩌리 투명수채화 8호 F

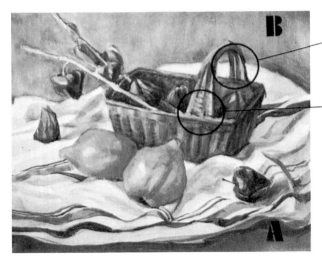

서서히 색을 강조하면서 세부까지 정리한다

바탕색이 끝났으면 표현에 들어간다. 표현할 물감은 짙어야 한다. 바탕색으로서 조화로움을 지니고 있는 것으로서, 여기서부터는 주의깊게 잘 채색해 가야 한다. 음영을 강조해 감으로써 입체감이 강해지고 공간도 분명해진다. 이 때 동시에 질감도 표현한다.

●천의 형태를 변경●
화면을 물로 씻어낸 후 수정하여 그리고 바구니 손잡이 쪽에서 보이는 형태를 정리한다.

●명암 대비의 강조〈손잡이〉●
명암을 분명히 하면 바구니 안쪽과의 공간이 강조되어진다. 따라서 손잡이에 적합한 강도가 된다.

●배경의 색조를 안정시킨다●
청색을 앞쪽 배경(A)에 온색을 겹칠하고, 반대로 안쪽의 배경(화면상B)에는 한색(청색)을 가하여 원근감을 강조한다. 이렇게 하면 모과가 훨씬 앞쪽에 온 느낌이 되어, 화면의 원근감이 살아난다.

주제와 주위와의 균형을 생각하면서 톤을 강조한다	**질감표현의 터치가 중요**	**세밀한 부분을 나타낼 때는 다른 붓으로 받치고서**
바구니의 결은 일부분만 그리고 나머지는 생략한다. 여기서 너무 분명히 나타내면 모과나 꽈리 쪽이 약해진다. 어디까지나 주제와의 조화를 생각하여야 한다.	꽈리다운 바삭바삭한 느낌, 모과에 어울리는 무게, 바구니의 조금 딱딱한 느낌 등 질감을 살리는 것으로 화면이 결정된다. 꽈리는 붓끝의 물기를 적게 하여 바삭거리게 하는 느낌이 나도록.	꽈리의 줄기나 천의 세밀한 모양을 나타낼때는 팔이 불안정하면 날카로운 선이 나오지 않는다. 막대기나 다른 붓을 왼손으로 받치고서 그리면 쉽다.

우수 작품 예
초보자를 위한 기초지식

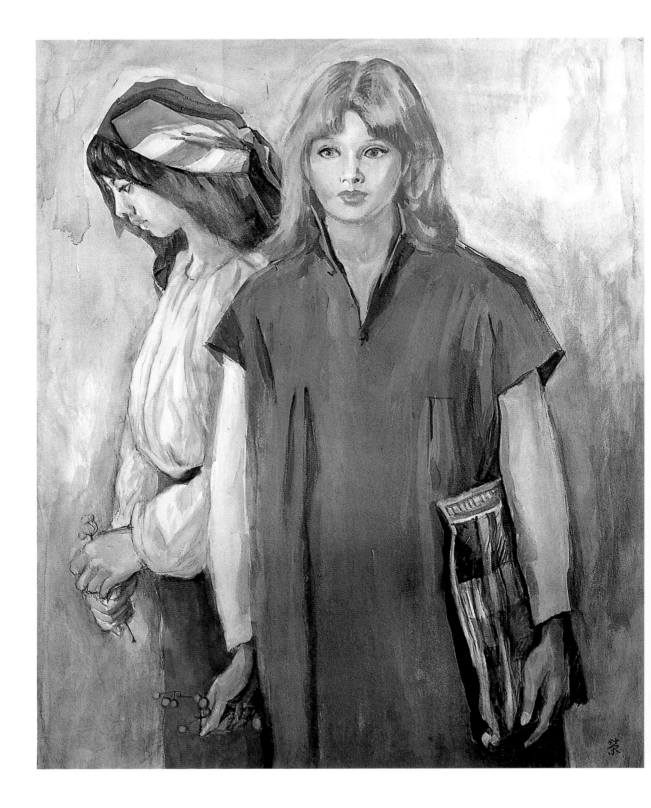

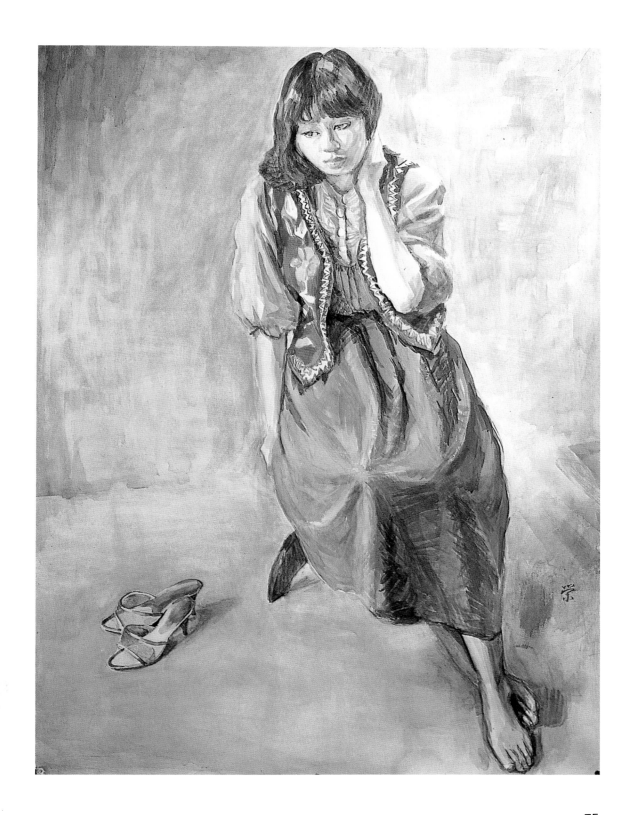

주제에 있어서 초보자들이 빠지기 쉬운 함정은?

그것은 기성인 그림에 끌려 선택하기 쉽다는 점이다. 그것이 그걸로 좋은가 하면 그렇지가 않고 각자의 생활 속에 좀더 가까운 주제가 있다고 생각한다. 그리고 구도에 있어서 꽃병이라면 꽃병을 한가운데에 조그맣게 자리 잡아 그리거나 한다. 그렇게 하면 특히 수채화일 때는 배경의 공간 표현이 어려워져 버리고 마는 것이다. 그리고 또 하나 서로서로의 조화가 어렵다. 한개한개의 사과는 잘 그렸어도 앞에 있는 사과, 뒷쪽에 있는 사과라는 조화를 생각해서 그려 주어야 할 것이다. 하나하나 정성껏 그렸더라도 전체의 균형을 잃기가 쉬운 것이다.

재료나 도구에서 주의해야 할 점은?

붓은 좋은 것이 필요하다. 좋은 걸 사용하지 않고서는 수채화의 경우 더욱 문제가 있다고 생각한다. 특히 투명수채화일 때는 붓 터치를 살려야하기 때문이다. 그림물감은 18색의 질이 좋은 것을 선택해주기 바란다. 그리고 처음에는 스케치북에 그리더라도 차차로 패널에 익숙해지도록 습관을 들인다. 그렇게 하면 그리거나 지우더라도 안전하니까. 그림도 여러 종류가 있으니까 여러가지로 그려보고 시험해 보아서 선택할 일이다. 종이의 종류와 기법은 서로 밀착하고 있는 것이므로. 그리고 또 하나 중요한 것은 물을 많이 사용하라는 것이다.

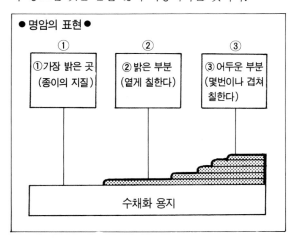

●명암의 표현●

①가장 밝은 곳 (종이의 지질)

②밝은 부분 (엷게 칠한다)

③어두운 부분 (몇번이나 겹쳐 칠한다)

수채화 용지

투명수채화를 그릴 때 주의해야 할 것은?

빛을 남겨 두고 그린다고나 할까? 옅은 곳에서부터 칠해 가며, 투명한 색을 남겨 두는 셈이다. 제일 밝은 곳은 종이 바닥자체인 흰색. 다음에 옅게 칠하는 것이 두번째 밝기. 그런 식으로 해 간다. 그림물감이 묻으면 묻을수록 색은 혼탁해진다. 또 그 쪽이 어두운 곳으로 되는 것이다. 혼탁한 색은 들어가 보인다. 그러므로 그늘에 사용하거나 배경에 사용하거나 한다. 화이트를 사용해서 흐리게 만드는 수도 있다.

정물화인 경우에는 어떤 것이 중요합니까?

그것은 역시 구도와 주제가 아닐까? 이 두가지가 좋지 않으면 그 뒤에 아무리 애써 봐야 좋은 작품이 되지 못한다고 생각하는게 우선이다. 그리고 그것에 대해 색, 선, 선의 흐름의 방향, 화면 속에서 주제가 차지하는 분량 등이 결정되어 간다. 구도는 그렇게 해서 결정되는 것이라고 생각한다. 어디까지나 그리고 싶은 주제를 중심에 놓고 화면속에서 차지하는 분량, 형태, 색을 생각한다. 거기에서 구도가 만들어지는 것이다. 그것 외에는 그때 그때 생각해 간다.

그리고 초보자인 사람이 가령 석고연필데생을 시작하게 되면 도중에 싫증을 내 버린다. 단조롭기 때문이다. 그러므로 형태와 명암을 색으로 봐 주십사고 말하고 있다. "그늘의 색을 보세요"하는 식으로 말하는 것이다. 색을 사용해서 색으로 명암을 표현해 갈 수 있도록 해 두지 않으면 초보자인 사람은 싫증을 느껴버리기 때문이다.

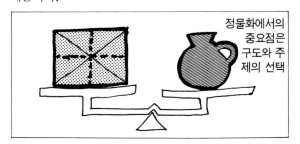

정물화에서의 중요점은 구도와 주제의 선택

실기에 있어서는 어떤 점에 조심해야 할까요?

역시 우선 사생 공부부터 시작하는 편이 좋겠다. 물체는 물체답게 실재감 있게 그리도록 하는 것이다. 그리고 사생일 경우는 경험이 많은 사람의 충고를 듣도록 하는게 좋으리라고 생각한다. 그러나 그림을 그린다는 것은 어디까지나 개인적인 일이므로 전부 남에게 맡겨 두어서는 안된다. 자기 마음을 담아 그릴 것을 잊지 않아야할 것이다.

잘하기 위한 기본은 확실히 사생하는 것

그림을 그리기 전에 우선 주제를 구성하는 것에서 부터 시작하는데 무엇을 기준으로 하여 배치하는가?

가장 중시하는 것은 '방향'이다. 물체에는 가장 아름다워 보이는 각도가 있는데, 그것을 찾으면서 구성한다. 정물화인 경우는 자유롭게 이동할 수 있으므로, 특히 구성 연습을 하기에 좋다. 가령 컵 하나라도 여러 각도에서 스케치해 보면서 가장 아름다운 각도를 찾아내도록 한다.

또 눈의 위치도 중요하다. 조금 위에서 내려다 보는 쪽이 예쁠 경우와 바로 옆에서 보는 쪽이 예뻐 보일 경우가 있다. 그러므로 물건을 두는 위치와 그리는 사람의 눈의 위치는 그리기 시작하기 전에 충분히 고려할 필요가 있다.

그리기 시작한 다음에 구도를 수정할 수는 없다. 특히 투명수채화일 경우는 절대로 그렇다. 게다가 물체의 위치와 그리는 눈의 위치가 정해지면 정물화인 경우 그림이 다 만들어지거나 마찬가지이다.

주제의 구성이 결정되면 바야흐로 화면에 형태를 잡게 되는데…

데생이 잘못되면 전체가 엉성하고 불안정해진다. 어떻게 하면 그것을 고칠 수 있는가 연습해 볼 수밖에 없다. 데생 실력이 없으면 잘못된 형태를 바로 잡을 수도 없다. 형태가 확실하지 않고서는 인상만 가지고 그린 것같은 애매한 그림이 된다.

데생 실력이 없을 경우 뭔가 다른 방법으로 보충할 수는 없나요?

아니, 그건 무리이다. 데생은 자기의 근육운동가 일체가 되어 연필이나 목탄을 통해 나타나는 것이다.

우선 한가지 형태를 확실하게 그리는 쪽이 실력을 키우는 방법이다. 여러가지 물체를 복잡하게 구성하지 말고 한가지만으로 압축하여 그리면 되는 것이다. 가령 술병 같은 단순한 구성이라면 그리기도 쉽고 빨리 숙달된다.

물감을 사용할 때는 어떤 점에 주의해야 하는가?

음영을 어떻게 그리느냐가 의외로 중요하다. 초보자들은 밝게 빛이 닿고 있는 부분은 잘 파악하고 있지만 어두운 부분은 무시해 버린다.

물체의 음영을 검은색이나 진갈색으로 간단히 칠해 버리거나 물리적으로 그저 어둡게 만들어 버린다면 회화성이 희박해진다. 그렇게 할 바에야 사진으로 찍는 것이 훨씬 깨끗하게 찍혀 나온다.

음영 부분을 전체의 조화 속에서 무슨 색으로 하는게 좋을지를 생각해주기 바란다. 노란색으로 할 것인가, 빨간색이 나을까…. 물리적으로 어두운 부분으로서 그리는게 아니라, 반드시 '색'으로 바꿔 놓고 그리는 것이다. 이것은 아름다운 그림의 절대 조건이다.

화재(주제)는 대개 어떤 식으로?

언제나 스케치북을 가지고 다닌다. 아마츄어인 분들에게도 꼭 권하고 싶다. 크지 않고 조그만 것이어도 좋다. 수첩이라도 좋다. 그것과 필기도구만 있다면 언제 어디서나 그릴 수 있기 때문이다.

이것을 갖고 다닌 덕분에 많은 그림을 그릴 수 있었다. 이것만으로도 상당한 자료 수집이 되었다. 커피를 마시면서 색의 배치며 구성까지 그 자리에서 스케치하여 재료로 삼는다. 현장에서 스케치하면 매우 기억에 잘 남는다. 거기에 무슨 색이 있었는지를 모두 기억할 수 있게 된다.

구도를 중시하여야 하나?

어디서나 자연스럽게 중시하게 된다. 가령 전철을 타고 밖을 내다보고 있으면 창문 테두리로 경치가 구분되어진다.

하나의 테두리마다 파팟, 파팟 이동해 가면 이건 좋다. 이건 좋지 않다…. 하고 보게 된다. 방안에서도 횡선이나 종선, 사선으로 구분되어지는 가운데에 물체가 놓이게 된다. 그러면 의외로 아름다운 구성이 될 때가 있다.

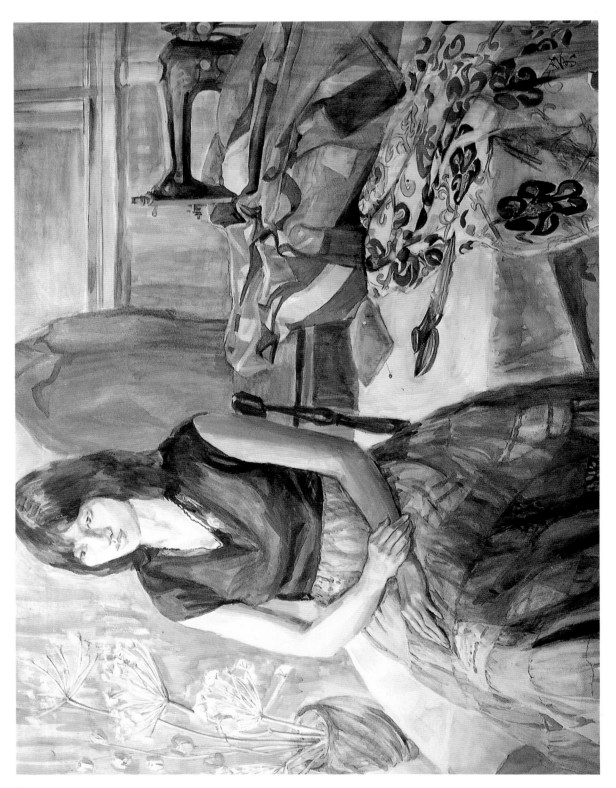

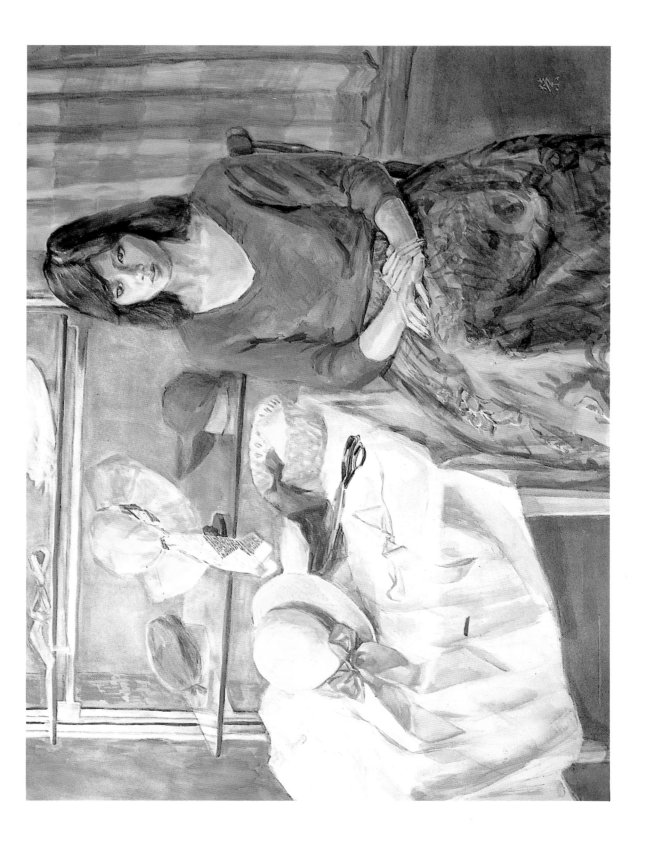

구도를 만드는 6가지 중요점-작품에 B에서 배운다

1. 주제, 부주제를 분명히 한다

이 작품에서의 주제는 커피밀(A)이다.
이것에다 사이펀(B)과 헝겊(C)을 매치시키고 있다.
구도를 생각할 때 이 관계를 애매하게 하면 그림이 혼란스럽다. 헝겊의 면적을 넓게 테이블 전체에 펼쳐 놓게 되면 주제인 밀이 죽어버린다.

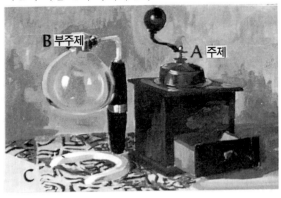

2. 헝겊이나 깔개는 양자를 결부시킨다

탁상의 헝겊은 주제인 밀과, 부주제인 사이펀을 결부시키는 역할이 있다. 헝겊에 의해 양자의 결합이 강해지며 한개의 덩어리가 된다.

3. 관련하는 주제를 함께 놓으면 자연스럽다

여기서는 커피밀과 사이펀을 매치시켜 놓고 있다. 이것이 커피밀과 항아리 같은 조화라면 어떤 느낌이 될까? 이미지가 서로 통하지 않는 주제를 조화시키면 부자연스러워진다.

4. 서랍을 열어 놓으면 동작이 생긴다

각기의 주제에는 얼굴이 있다. 커피밀의 정면은 서랍이 있는 면으로, 사이펀의 받침대에는 지점에 대해 열려있는 방향이 있다. 이런 것들이 주제의 방향을 만들거나 화면에 동작을 만들어 내 간다. 이 예로든 작품에서는 서랍이 열려져서 밀의 정면이 보다 강조되어지고 있으며, 동작을 살리고 있다. 잘 보면 밀의 핸들은 반대방향인 뒷쪽으로 향하여져서 균형을 잡고 있는 것이다.

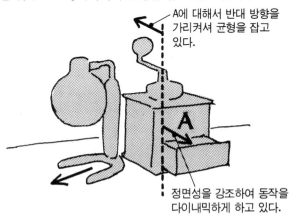

A에 대해서 반대 방향을 가리켜서 균형을 잡고 있다.

정면성을 강조하여 동작을 다이내믹하게 하고 있다.

5. 닫혀진 형태와 확대되는 방향의 조화

주제와 부주제는 화면 중심부에 집중되어서 주변부와의 여백을 많이 빼앗고 있다 (A). 이것에 대해서 헝겊과 테이블의 방향은 바깥쪽으로 확장되고 있다(B). 이 양자가 균형 있게 서로 어우러지고 있다.

6. 중심점을 약간만 벗어난다

이 작품은 주제가 중심부에 집중하고 있다. 그러나 화면의 중심점에 대해서는 주의깊게 피하고 있다. 화면의 중심점은 매우 중요한 역할이 있다. 여기에 물건을 놓으면 지나치게 결정적이어서 부자연스러워진다.

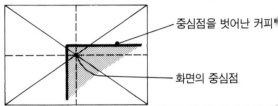

중심점을 벗어난 커피밀

화면의 중심점

작품예 D

술 주전자

투명수채화 29×40㎝

- 투명수채화로서 표현한다. 이 작품은 불투명수채화로 도 그려지고 있는 것(작품예 B)으로서, 이것과 비교 하면 투명화와 불투명화의 차이가 일목요연해진다. 밑색과 중색의 효과를 잘 비교해 보도록.
- 정리나 재질감의 변화에서, 여러가지 과정을 소개했 다. 크레용을 사용한 흰 선(p.85)이나, 축축한 화면에 물로 씻은 붓을 대서 제일 밝은 부분을 만드는 방법 (p.83), 샌드페이퍼로 강하게 밝은 부분을 살리는 방법(p.88)등 흥미 깊다.

화면 전체에 물감을 착색한다

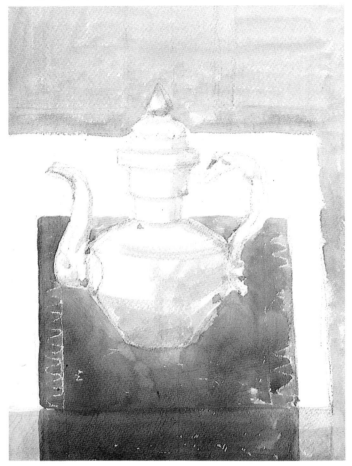

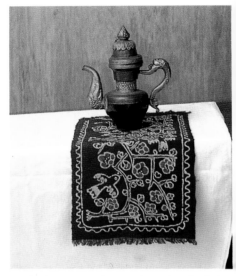

주제 실경 · 중국의 술주전자. 기묘한 형태
로서 전체의 균형을 만들기 어렵다.

주전자나 밝은 면에는 밑색을 나타내지 않으므로써
나중의 중색에 의해 입체감이 살아나기 쉽게 되어
있다.

● 바탕색의 순서

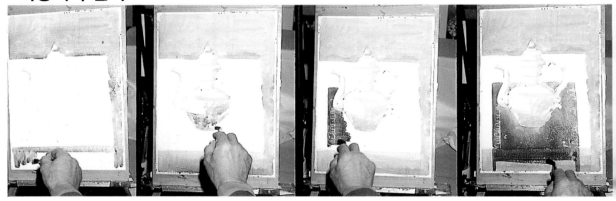

배경부터 먼저 나타내기 시작
한다. 이 회색은 바탕색으로
서, 최후의 마무리에 가서는
전혀 다른 색조로 된다.

같은 회색으로서 항아리의
어두운 부분을 그린다. 나중의
표현할 때, 이 밑색이 입체감을
내는데에 효과를 발휘한다.

크레용의 흰색으로 선묘를
한 위에 수채 물감으로 그리
면, 그 부분만이 남아 재미있는
선이 생긴다.

수직인 어두운 면은 색을 가하
여 그린다.
이로서 한단계 바탕색칠이
끝났다.

82

주제인 술주전자를 그리기 시작한다

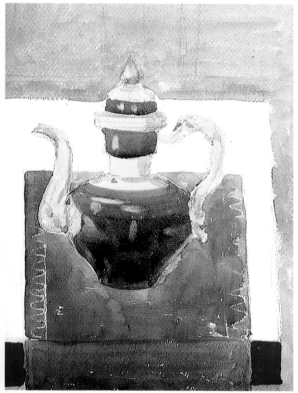

술주전자가 선명해진 것에 맞추어서 테이블 전면의 하단에 강한 빨강을 넣는다.

배경을 녹색으로 전체를 강조한다

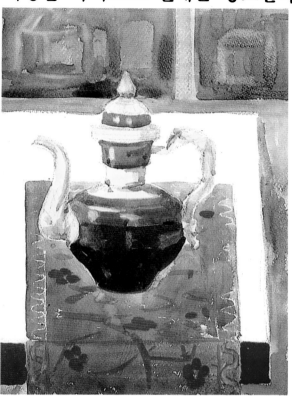

배경을 녹색으로 깊어보이게 하며, 이것에 맞추어 주제의 톤이나 깔개도 서서히 강조해 간다.

● 표현의 순서

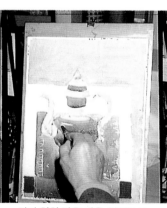

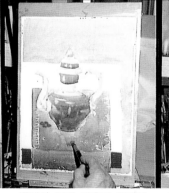

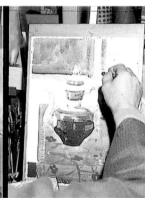

바탕색이 끝나고 무대장치가 정리되었을 즈음해서, 주제의 가장 선명한 부분부터 손을 대 간다.

일단 칠한 짙은 색을, 붓끝으로 빨아 내듯이 밝은 부분을 나타낸다.

주제의 톤에 맞추어 깔개에 강한 빨간색으로 전체를 강조한다.

바탕에 깔린 회색 위에 녹색을 겹칠해 가면 배경에 어울리는 깊이 있는 녹색 톤이 생긴다.

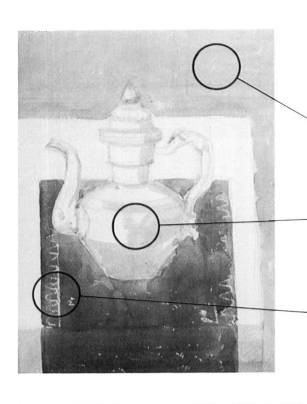

바탕은 엷은 색으로, 전면적으로 그려준다

나중에 겹칠할 색과의 효과를 계산에 넣어서 색을 정한다. 주전자의 밝은 면은 흰색 그대로 나두고, 상부의 배경은 회색으로 나타낸다. 여기까지로서 예로서 무대는 만든 셈으로서, 다음은 배우가 등장하길 기다리면 되는 것이다.

술주전자와 똑같은 회색으로 한다. 여기서는 밝기만을 정해 둔다.

그늘 부분에만 회색으로 하면 다음에 중색했을 때에 이 밑색이 효과를 발휘해 입체감을 표현한다. 바탕색이라고는 해도 그 효과는 물체의 형을 따라 한다.

흰색 크레용으로 그린 뒤 물감을 착색하는 것으로서, 흰색 선이 떠오르게 된다.

구도와 데생

주제는 한가지뿐. 배경에 깔개를 깔았을 뿐인 단순한 구성이므로 그리기가 쉬울 것이다. 그러나 그렇기 때문에 구성력이 더 중요하다. 주제인 술주전자도 조화를 갖기는 어려운 형이다. 그러므로 스케치북에다 충분히 구도를 검토하고 나서 제작에 임한다.

우선 화면의 조화를 생각하면서 구도를 정한다. 각각의 형태는 그 다음에 나타낸다.

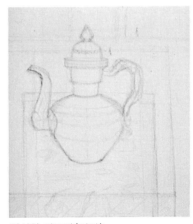

완성한 밑그림(연필)

주제를 중심으로 배경이나 깔개의 색조를 강조한다

바탕을 한차례 나타냈으면 주제부터 다시 손질을 가하기 시작한다. 그 중에서도 가장 선명한 황색부분을 먼저 그리고 난후, 갈색을 가한다. 다음에 주제의 강도에 맞추어 깔개의 빨간 꽃을 그리고, 그 위의 배경을 정한다.

녹색을 겹칠하면 바닥의 회색과 어우러져 깊이 있는 녹색이 된다. 투명수채화물감의 특징을 살린 방법이다.

배경이나 깔개의 톤이 강해지게 된것에 맞추어서 주제인 술주전자의 음영이나 색조를 강조한다.

강한 빨강을 배치. 이 적색은 끝까지 두는게 아니라 나중에 다른 색이 된다. 말하자면 바탕색으로서 채색되어져 있다.

질감의 공부—크레용으로 그린 흰 선

크레용(유성)으로 그린 후 수채화 물감을 채색하면, 그 부분은 유성이기 때문에 물감이 묻지 않는다. 작품예에서는 이 성질을 이용하여 흰 선을 만들어, 화면의 질감 변화를 주고 있다.

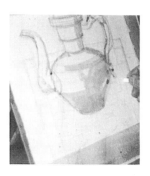

색채—보색(반대색)을 효과적으로 사용

화면에서 반대색을 사용, 생생한 표정을 주고 있다. 깔개의 갈색이나 적색, 주전자의 갈색에 대하여 녹색은 반대색(보색)에 해당한다.

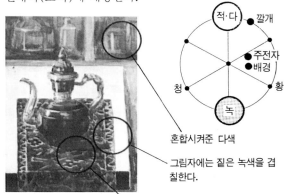

적·다 ● 깔개
주전자 ● 배경
청 ○
황
녹

혼합시켜준 다색

그림자에는 짙은 녹색을 겹칠한다.

다양하게 강한 녹색을 나타낸다.

85

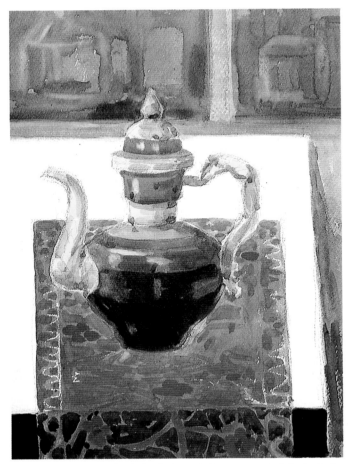

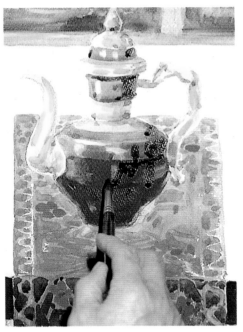

테이블 앞쪽의 수직면에 검은색을 겹칠하여 입체감을 분명히 해 준다. 그리고 몇번이고 짙은 색을 겹칠하여 주제에 어울리게 강한 톤으로 한다.

주제를 중심으로 배경이나 깔개를 강한 톤으로 긴장시켜 간다. 선명한 적색으로 바탕색을 한후 테이블 앞쪽에 검은 색을 겹칠한다.

배경이나 깔개, 주제인 술주전자와의 조화 관계를 재검토하여, 각부분을 강조하면서 착실하게 정리해 간다.

깔개의 톤을 더욱 강조한다. 먼저 그려둔 선명한 꽃잎과의 차이도 적어졌다.

짙고 투명도 높은 녹색을 겹칠한다. 녹색은 깔개인 적색의 반대색이다.

화면을 거꾸로 놓아 본다. 정리하는 도중에 조화 관계를 확인한다.

샌드페이퍼(120번)로 문질러서 가장 밝은 부분을 강조한다.

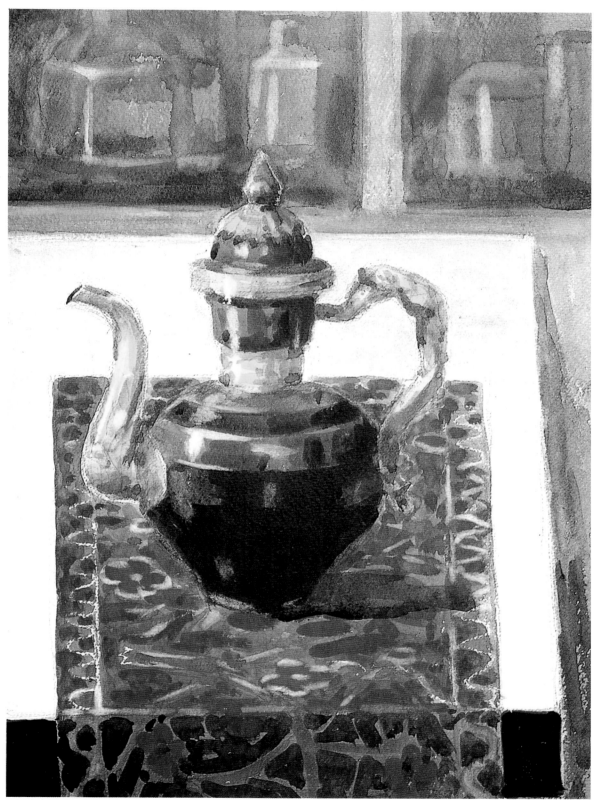

술주전자 투명수채화 29×40㎝

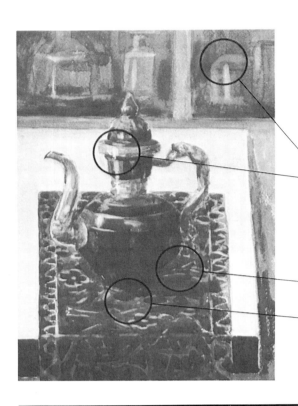

조화롭게 만들면서 더욱 선명하게 강조

어느 정도 전체적인 조화로움이 이루어졌을 즈음에, 다시 한번 전체의 톤을 강조해 고쳐간다. 그 때 주제 (술주전자)와의 상호관계를 주의한다. 또한 배경이 너무 선명하면 주제가 약해질 우려가 있으니 주의한다.

강조되어진 밝은부분, 샌드페이퍼를 써서 종이 바닥을 살려, 금속다운 강한 반사광을 나타낸다.

배경에 약간만 다색계를 착색한다.

그림자의 색채를 녹색(깔개인 적색의 반대색)으로 나타낸다.

짙은 녹색을 넣어, 깔개 전체에 생생한 느낌을 살려준다.

마무리 공부

1 화면을 거꾸로 놓고 보면 결점을 발견할 수 있다

석고데생 등에 있어서는, 화면을 거꾸로 놓고 보면 그 잘못된 부분이 즉각 나타난다. 수채화의 경우도 거꾸로 해 놓고보면 균형의 불안정한 면을 찾아내기 쉽다.

2 가장밝은 부분을 강조한다―샌드페이퍼

금속의 가장 밝은 부분은 샌드페이퍼(120)로 약간 문질러 주므로써 흰색을 강조한다. 가느다란 부분은 펜촉 따위를 사용한다.

3 더러워진 파레트는 스폰지로 씻는다

투명수채화에 있어 지저분한 파레트는 절대 금물. 파레트가 더러워졌다면 스폰지에 물을 축여서 깨끗이 씻어낸다.

작품예 E

난

투명수채화 수채화 캔버스 10호P

- 선명한 2종류의 〈난〉이 주제.
- 바탕색 단계에서부터, 진한 색을 써서 꽃잎부터 그리기 시작한다. 신선하고 정확한 질감을 표현할 수 있다.
- 도자기의 세밀한 무늬를 그려넣는 것은 완성되기 직전이 좋다. 그 전에 미리 항아리 전체의 입체감을 충분히 나타낸다.

주제인 꽃부터 진한 색으로 그리기 시작한다

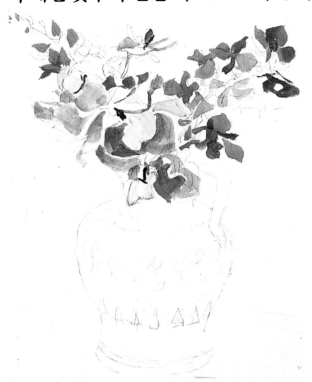

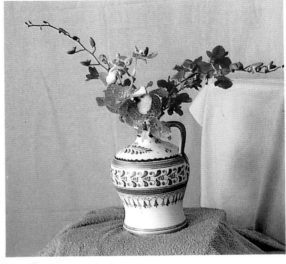

● 주제 ●
〈난〉을 도자기에 꽂아 놓았다.
꽃잎이 커다란 난은 밴더, 빨간 것은 덴드로븀 파레,
약칭 덴파레.
(주제의 공부에 대해서는 p.92 참조)

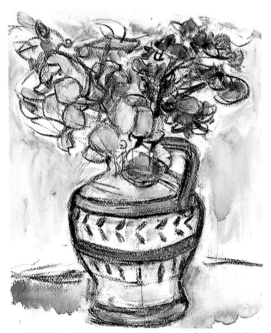

● 바탕색 ● 실제제작과 똑같은 크기의 종이에
목탄으로 그린 후 착색한다(p.64 참조).

항아리를 나타낸 후, 손잡이를 진한 색으로 그린다.

90

배경을 그리고 항아리를 나타낸다

항아리에 무늬를 그려 입체감을 만든다

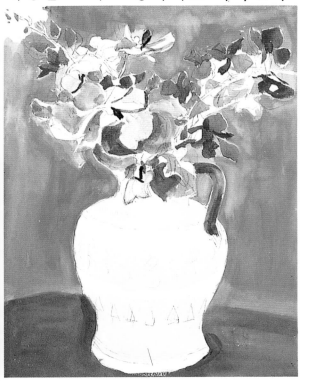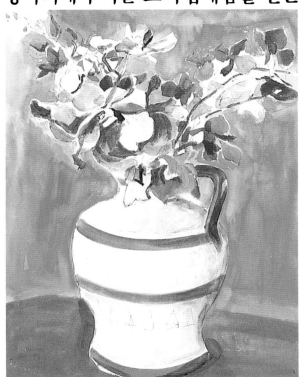

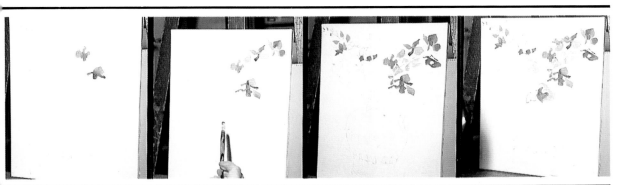

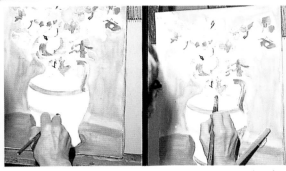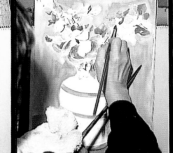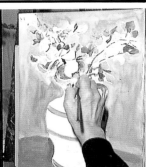

굵은 가로줄 무늬를 그린다. 항아리에 그늘을 만든다. 세부는 〈받침대〉를 사용한다. 꽃잎 구분은 분명히.

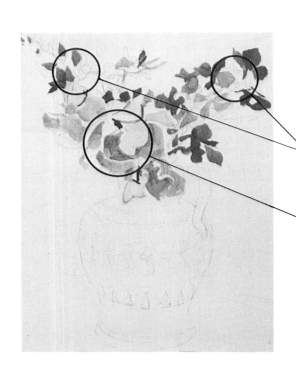

진한 색으로 주제부터 그리기 시작한다

이 작품 예에서는 바탕색을 옅은 색으로 시작하지 않고 상당히 진한 색으로 시작하고 있다. 꽃잎 같은 생생한 모양은 가능한한 직접적으로 그리는 쪽이 생생한 표정이 살아난다. 그러기 위해서는 밑그림이나 데생을 충분히 해둔다.

줄기나 꽃잎 세부까지 정확히 그려둔다.

꽃잎이 작은 덴파레는 COBALT VIOLET+CRIMSON LAKE의 혼색.

크고 의미가 있는 벤더는 COBALT BLUE와 COBALT VIOLET의 혼색

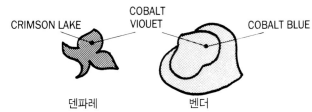

CRIMSON LAKE COBALT VIOUET COBALT BLUE

덴파레 벤더

주제의 구성과 선택법

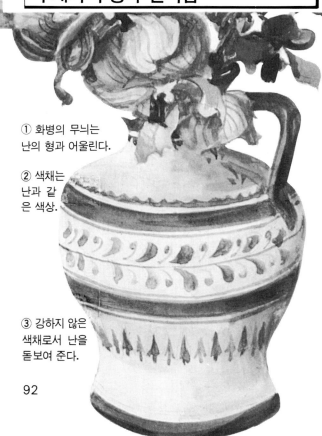

① 화병의 무늬는 난의 형과 어울린다.

② 색채는 난과 같은 색상.

③ 강하지 않은 색채로서 난을 돋보여 준다.

주제에 대하여 무엇을 할 것인가는 주제 선택이 요점이다. 구성하는 것에 의해 조화하거나 부자연스러워지거나 때로는 전혀 다른 이미지가 되어 버린다. 예로서 소녀를 그릴 때에 바지를 입히느냐 드레스를 입히느냐에 따라 이미지가 완전히 달라지는 것이다. 이 작품예에서는 주제인 〈난〉을 완성시켜가는 과정이 다음과 같이 되어 있다.

1. 화병의 모양과 무늬 ● 도자기는 밝은 색의 이미지로서, 그려져 있는 무늬도 〈난〉의 꽃잎과 잘 어울린다.

2. 색채의 조화 ● 화병의 무늬나 손잡이의 색은 주제에 가까운 색을 하고 있다.

3. 화병의 맛 ● 화병에 칠하여진 유약은 광택이 없게 되어 있다. 때문에 차분하고 가라앉은 〈난〉에 적합한 맛이 되어 주제를 해치지 않는다.

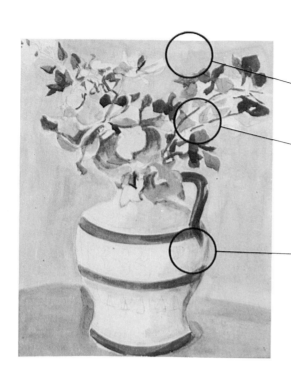

화병의 입체감을 표현하고, 줄기를 녹색으로 그린다

배경과 세밀한 면을 산뜻한 청색계열 색채로 한다.

줄기를 녹색으로 그린다. 이 녹색은 꽃잎의 적색계의 보색(반대색)에 해당. 녹색을 배치시킴에 의해 화면에 긴장감이 생기게 된다.

화병의 음영을 강조, 입체감을 나타낸다. 그러나 자세한 무늬는 그리지 말고 나중에 그린다.

꽃잎을 그리기 시작

가장 선명한 꽃잎부터 그리기 시작한다

어디서부터 그리기 시작하느냐 하는 문제에는 두가지 답이 있다. 하나는 주제를 나중에 하고 먼저 배경이나 주위를 그리고, 어느 정도 분위기가 나오고부터 주제에 들어가는 방법. 또 한가지는 이 작품예처럼 주제를 먼저 그리는 적극적인 방법이다.

중요한 형태부터 그려 간다

주제 중에서도 특히 선명한 꽃잎 ① 부터 그리기 시작하고 있다. 다음에 바로 앞쪽의 꽃잎 ② 를 그리고 양자의 공간을 확인한다. 이 ①③④ 와 연결되는 B군은 A군을 사이에 두고 B′군과 호응하고 있다.

화병의 입체 표현

도자기나 바구니, 종이 포장지 같은 표면에 무늬가 있는 형태는 무늬를 그리기 전에 입체감을 살려둔다. 무늬를 그리는 것과 입체감을 내는 것을 동시에 하면 복잡해서 잘 표현해내기 어렵다. 먼저 입체감을 살려두면 무늬를 그릴 때에 마음 먹은대로 그릴 수 있다.

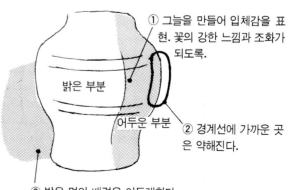

① 그늘을 만들어 입체감을 표현. 꽃의 강한 느낌과 조화가 되도록.

밝은 부분

어두운 부분

② 경계선에 가까운 곳은 약해진다.

③ 밝은 면의 배경은 어둡게한다.

각 부분의 조화를 생각하면서 짙은 색을 겹칠, 화면을 강조해 간다

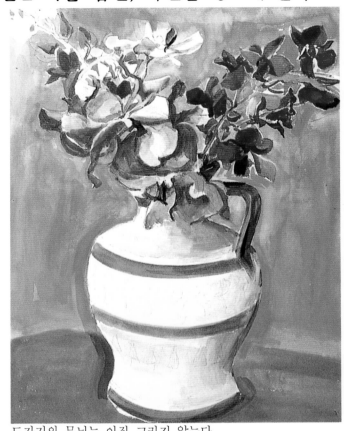

● 실내형 대형 파레트 ●
화면을 탁해지지 않게 하기 위해서
공간이 넓은 파레트가 바람직하다.
그려감에 따라 파레트의 빈곳이 없어
졌다면, 귀찮아하지 말고 깨끗이 닦아
낸 후 사용한다.

도자기의 무늬는 아직 그리지 않는다.

● 꽃잎을 그려넣는다

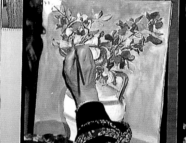
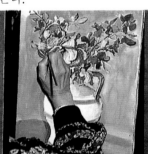

● 꽃병의 무늬를 그린다

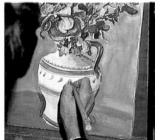
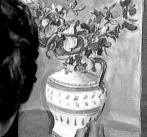

벤더의 줄무늬나 오목함을 그리고 나서 화병의 무늬를 나타낸다

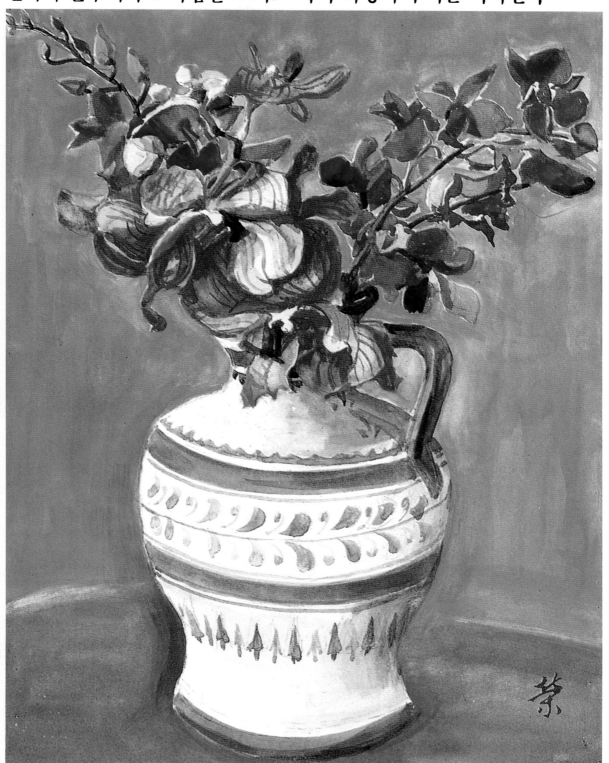

난 투명수채화 캔버스 10호P

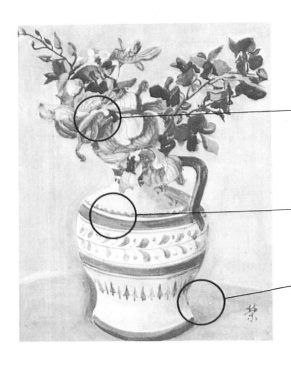

전체를 차분히 가라앉혀 완성시킨다

꽃잎 전체의 느낌을 정리한 후 화병의 세밀한 무늬를
그리고 배경의 톤을 가다듬는다.

꽃술의 노란색이 청자색 벤더를 돋보여
준다. 보색관계이기 때문에 서로 긴장감
을 준다. 그러나 이 노란색은 있는 그대
로의 것을 쓸 것이 아니라 벤더의 색
에 맞추도록 한다.

화병의 무늬는 너무 강하지 않을 정도로
그린다. 너무 많이 그려서 주제인 꽃을
해치는 일이 없도록 곳에 따라서는 생략
한다.

파란색 배경 속에 살짝 다색을 섞어
가리워지는 느낌이 들게 한다. 화병의
무늬나 빨간 덴파레의 색과 톤을 맞춰야
한다.

꽃잎을 나타내도록 그린다

1. 입체감·공간·구분을 분명히 한다.
바탕색 위에 짙은 색을 겹칠하여 꽃잎을 강하게 한다.
이 때 꽃잎끼리의 위치 관계를 확실히 하여 표현하여야
한다.
2. 무늬는 마지막으로 그리고, 벤더의 무늬는 완성 직전
에 그린다. 이유는 화병의 무늬를 그릴 때와 같다(p.
93 참조).

화병의 무늬를 트레싱페이퍼에 그린다

주제인 꽃을 분명하게 그렸으면 끝으로 화병의 자세한
무늬를 그려넣는다. 트레싱페이퍼를 사용하면 이해하
기 쉽다. 커다란 무늬는 먼저 채색해 둔다. 그리고 그
사이에 들어갈 조그만 무늬는 트레싱페이퍼를 겹쳐놓
고 그리도록 한다(p.65 참조).

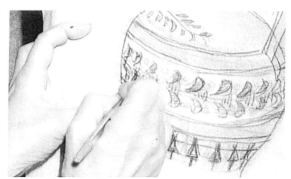

빨간 볼펜으로 데생을 보완한다(p.65).

시골 풍경

투명수채화 6호F

- 본격적인 투명수채화 방법으로서, 그리는 순서에는 전혀 낭비가 없이 물감의 성격을 풀로 잘 나타내고 있다.
- 화면을 적시고나서 그리는, 〈배는 효과〉를 살린 느낌은 수채화 표현의 폭을 넓힌다.
- 투명한 색과 불투명한 색을 구분해서 사용, 재질감을 살린다.

흰색을 혼합한 불투명색을 엷게 용해해서 하늘부터 그리기 시작한다

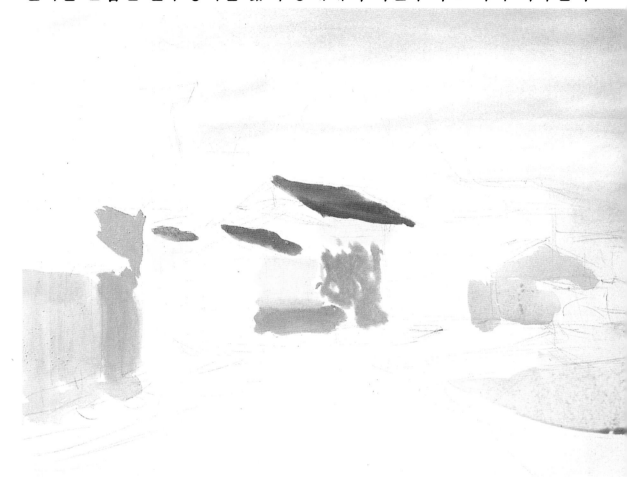

밝은 하늘부터 그리기 시작한다.

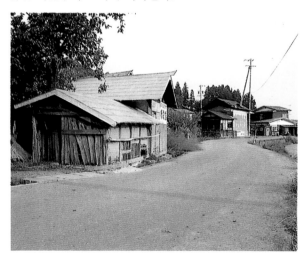

바탕색은 불투명색이 중심(p.104 참조).

98

바탕을 어두운 색으로 그리면 화면의 성격이 분명하게 결정된다

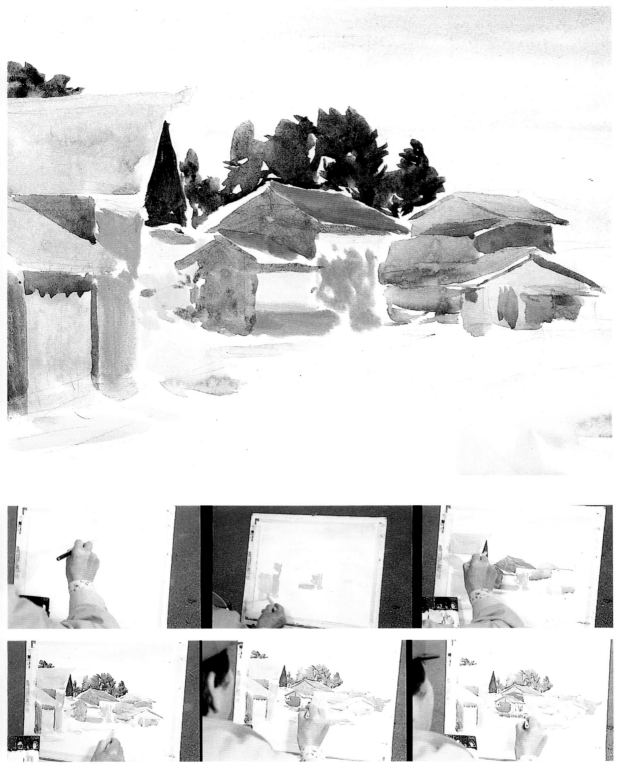

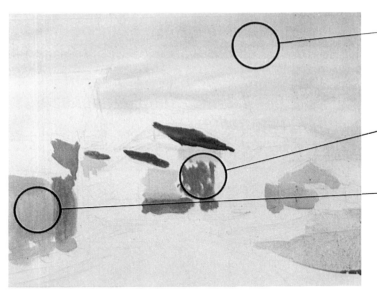

우선 하늘을 그린다. 화면을 적시고 나서 흰색을 섞어 불투명해진 색을 엷게 나타내도록 한다. 이로써 하늘은 완성된다.

흙벽다운 凵凸을 표현한다. 번지는 것을 이용한 효과는 끝까지 이 상태대로 적절하게 사용된다.

비탕색은 불투명색을 사용. 다음에 사용할 색은 투명색이 중심이 되어 바탕색과는 상대적이다. 그 효용에 대해서는 나중에 다시 설명하겠다.

불투명색을 엷게하여 밑부분에 표현한다

우선 원경인 하늘을 그린다. 풍경화에서는 수채화 뿐만 아니라 유화에서도 하늘부터 그리기 시작하는 경우가 많다. 하늘부터 그려가면 다음에 겹쳐 그릴 나무나 집과 의 경계선이 깨끗해진다. 반대로 중경인 나무를 그린 뒤에 하늘을 그리면 하늘의 느낌을 여유있게 할 수가 없다. 하늘 묘사는 이 단계에서 완료한다.

화면을 적시고나서 하늘을 그린다─질감의 폭을 넓힌다

수채화의 질감 표현은 변화가 적다

유화에 비해 수채화 물감은 단순해서 그리기 쉽다. 이 때문에 단조로운 그림이 되어 버린다. 그러므로 보다 의식적으로 재질감을 가려 쓰도록 하는게 중요하다. 이 작품예에서는 화면을 적시고나서 그리는 방법을 선택하고 있다. 그리고나서 겹칠하는 터치와 상대적으로 되어 화면에 변화가 생긴다.

적시고나서 그린 번지게 한 맛

불투명한 물감을 엷게 풀어서 하늘을 표현한다. 불투명하기 때문에 중후함이 느껴지게 되며 〈하늘〉은 이것으로서 완료.

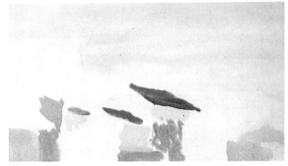

상공─화면을 적시고서 불투명한 물감으로 표현한다.

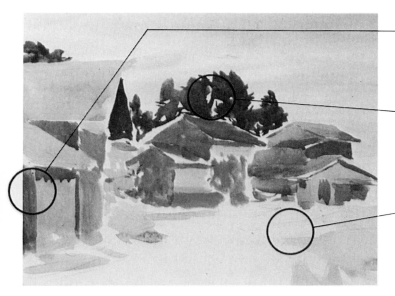

어두운 면(음영부분)을 바탕색으로 하여 나타낸다. 앞 페이지의 밝은 면과 함께 이로써 전체의 성격이 정해진다.

어두운 투명색으로 바닥을 채색한다. 하늘이나 벽과 달리 투명색을 사용, 재질감을 표현한다(p.104).

밭, 풀덤불의 채색. 나중에 녹색을 겹칠 하면 알맞은 색조를 표현할 수 있다 (p.105).

어두운 부분의 밑색을 나타낸다

앞 단계까지는 밝은 면의 바탕을 나타냈다. 여기서부터 는 지붕밑의 그늘 부분이나 뒤쪽 어두운 숲부분을 그린 다. 여기까지 그리면 화면 전체의 명암의 균형 관계가 분명해져서 화면의 분위기가 알맞게 정해진다.

면으로서 채색한다

바탕은 가능한한 커다란 면으로 정리한다. 세밀한 변화 는 자세히 나타낼 때 표현하기로 하고, 여기서는 전체적 인 조화를 나타내도록 하는 것에 유의하도록 한다.

번지게 한 위에 건조한 느낌을 겹친다

적셔놓은 효과 위에 건조한 느낌을 겹치게 한다. 젖어있 는 효과의 중후함과 건조한 느낌의 상쾌함이 잘 어울린 다.

건조한 맛이 있는 효과

건조한 느낌이 중복되게 한다. 가볍고 상쾌한 맛이 있는 질감이 표현된다.

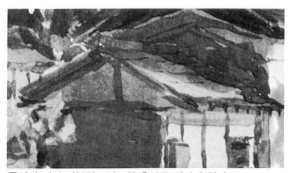

중앙의 빨간 지붕집 -건조한 효과를 겹치게 한다.

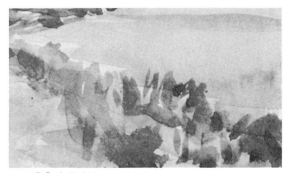

도로 우측의 풀덤불 -경쾌한 효과

3 그리기 시작

그릴때 사용할 물감은 투명도가 높은 색. 짙은 색으로서 지붕밑의 어두운 부분부터 그린다.

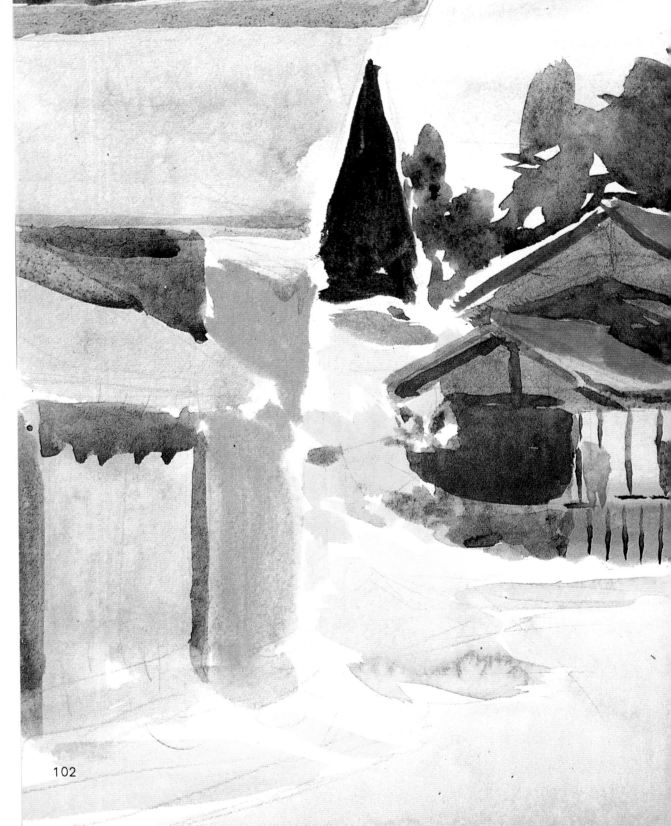

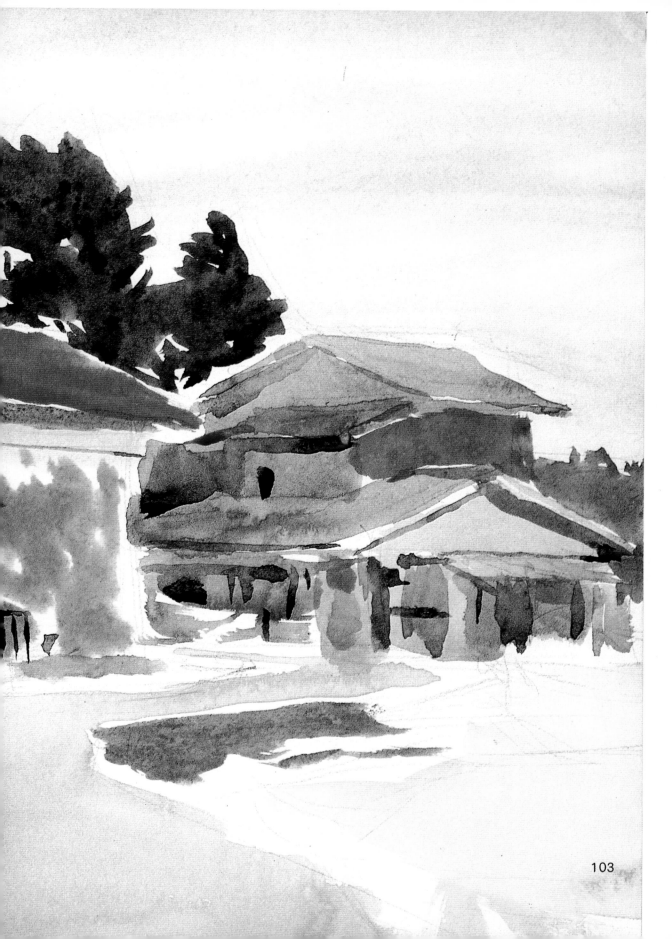

어두운 투명색으로 지붕밑을 그린다.

선명하고 강한 색을 가한다. 명암의 균형이 잘 정리된 다음에 선명한 색을 사용하면 적절한 조화를 갖게 된다.

투명색으로서 어두운 부분부터 그려간다

바탕색이 약간 밝은 면 위에 선적인 효과로서 세부를 묘사한다. 바탕색의 느낌과는 달리 세밀하고 미묘한 묘사가 된다. 너무 세밀한 터치는 화면을 경박한 느낌으로 만들어지기 쉬우나, 여기서는 바탕색의 톤과 서로 어울리게 된다. 자세히 그릴때 부터는 한껏 투명색을 사용한다. 지붕밑을 그리는 어둡고 가느다란 선은 상당히 투명도가 높은 색이다. 이로 해서 산뜻하고 깨끗한 느낌을 주고 있다.

투명과 불투명을 구분해서 사용한다

바탕색은 불투명색, 마무리는 투명색

수채화의 기본은 투명수채화이다. 투명한 맛이 중복됨에 의해 깊이 있는 톤을 만들어 가는 것이 특징이다. 그러나 제작과정을 보면 반드시 투명색만을 사용하고 있지는 않다.
사실은 최초의 바탕색을 불투명 물감으로 그리고, 나중의 표현을 투명 물감으로 행하는 경우도 있다.
이 작품예는 그런 대표적인 방법이다.

투명수채화 물감 중에 있는 투명색과 불투명색

우리들이 화방에서 구입하는 〈투명수채화 물감〉의 내용은 실제로는 〈투명색〉만 있는 것은 아니다. 분명한 투명색은 빨강과 녹색 등 극히 몇가지 밖에 없다. 반대로 백색이나 황토색 등 불투명색도 포함되어 있다(p.13 참조).
몇 안되는 투명색이지만, 여기에 백색같은 불투명색을 혼합하면 즉시 투명색에서 벗어나 버리게 된다. 그렇기 때문에 투명색을 취급함에 있어서는 특히 주의가 필요하다.

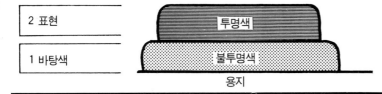

| 2 표현 | 투명색 |
| 1 바탕색 | 불투명색 |

용지

혼색의 방법 —바탕색과 중색으로서 자연스럽고 독특한 색조를 살린다

튜브에서 짜낸 색을 그대로 화면에 채색하는 것만으로는 아름다운 화면을 표현할 수 없다. 그 화면에 적합한, 자기 이미지에 맞는 색을 창조해 주었으면 한다. 그러기 위해서는 2색 이상의 색을 혼색한다.
이 작품예의 녹색은 바탕색과, 중색에 의한 화면에서의 혼색으로서 아름다운 색이 멋지게 창출되어지고 있다.

• **우측끝 근경의 풀덤불**
다색계의 바탕색에 녹색을 겹칠한다.

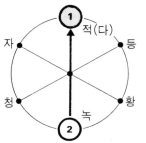

• **중경의 풀덤불**
등황색의 바탕에 녹색을 겹칠한다.

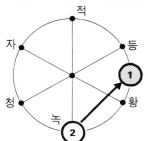

• **나무**
적색을 띤 검정의 바탕색에 녹색을 겹칠한다.

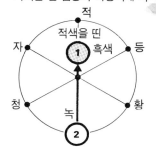

투명색은 깊이 있는 톤, 불투명색은 중후함

투명색은 매우 수채화다운 색조이지만 이것만으로는 단조로와진다. 그러므로 중후한 톤을 나타낼 불투명색을 배합시킨다. 작품예의 〈하늘〉은 불투명색을 엷게 그려서 흐린 하늘의 특징을 표현하고 있다.
바탕색을 불투명하게 그리고 나중에 투명색을 겹칠하면 불투명이 갖고 있는 〈중후함〉과 투명이 갖고 있는 깊이 있는 아름다움을 상호 조화롭게 표현할 수 있다.
아래의 예는 이것을 잘 활용하고 있다. 멀리 있는 산들은 불투명으로 그려 밝고 상쾌하면서도 〈육중함〉을 표현하고 있다. 한편 중경인 나무들은 투명색으로 그려서, 어두운 색임에도 불구하고 나무들에 어울리는 〈신선한〉 맛을 나타내고 있다.

중경인 나무숲 —투명색을 겹칠하여 신선한 맛을 표현.

우측의 멀리 있는 산 —불투명색으로서 육중함을 표현.

4 표현　중경부를 중점적으로 그린다

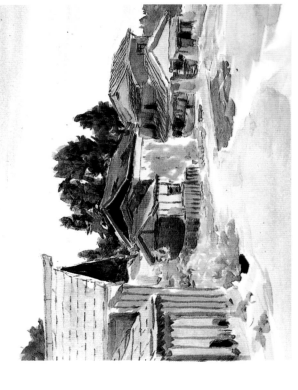

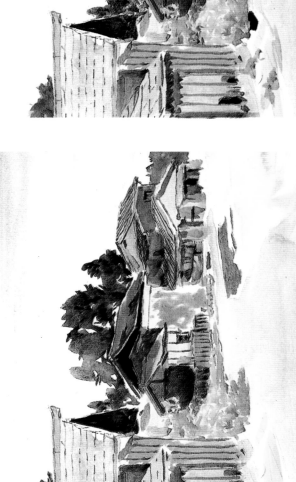

5 마무리　근경은 밭에 정리 작업을 한다

작품예F 시골 풍경

선을 가늘 표현한다.

검은 바닥에 녹색을 겹침.

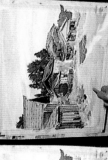

도로는 시원스럽게 그린다.

선명한 세으로 강조.

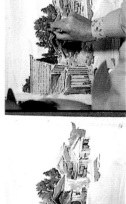

점경은 마지막에 손질을 가한다.

6 완성

작품예F 시골 풍경　투명수채화 6호F

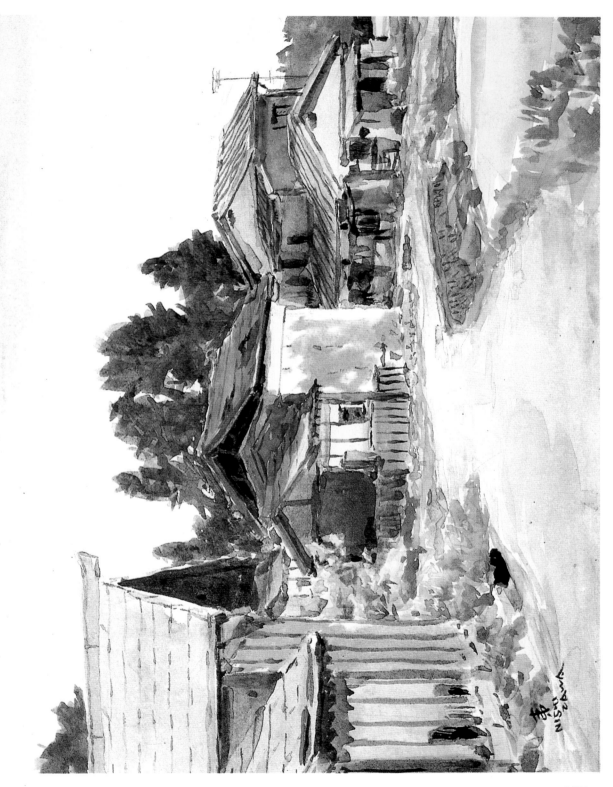

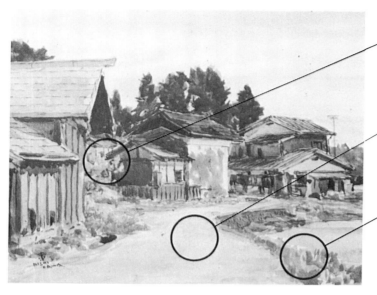

중심부는 상당히 세부까지 분명하게 그린다. 화면에 손길이 많이 가는 만큼 무게가 더해진다.

도로는 시원스런 맛으로 그린다. 대비해서 중앙부의 빨간 지붕 집에 중심이 나타난다.

근경인 풀덤불을 최후로 더 그려넣는다. 주제(중앙의 집)의 강함을 넘어서지는 않을 녹색을 채색한다. 당연히 도로와 마찬가지로 시원스럽게 그려야 한다.

어두운 부분을 중심으로 세밀하게 구분하여 그린다

어두운 부분을 그리는 색은 짙은 색이지만 투명감 있는 색을 사용한다. 주제 중앙부와 주변부(도로 등)와의 조화를 갖으면서 표현한다.

표현에서 공간을 정확히 나타낸다

짙은 색으로서 음영부분을 그릴때, 재질감이나 공간 상태도 맞추어 그린다. 아래 그림에서는 처마에 어두운 선을 그어서 지붕의 두께나 재질도 나타내고 있다.

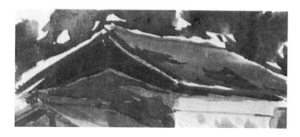

최초엔 흐리게, 마무리는 선명하게

바탕색은 온색계의 범위 내에서 그리고, 표현단계에서 녹색을 가한다. 정리되어감에 따라 서서히 선명한 화면으로 된다. 중앙부인 지붕의 빨강은 바탕색칠 할때 이미 채색되어져 있는 것이지만, 주변이 비슷한 색상이기 때문에 강한 느낌이 들지 않는다. 그러나 표현에 들어가서 나무나 풀덤불의 녹색이 가해지면 갑자기 생생해진다. 바탕색을 나타낼때에는 온색계로서 전체를 고정해 두고, 다음부터는 반대색을 가해 선명하게 만들어 가는 것이 순서다.

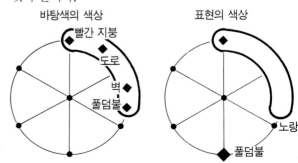

우수 작품 예
물펴기 방법

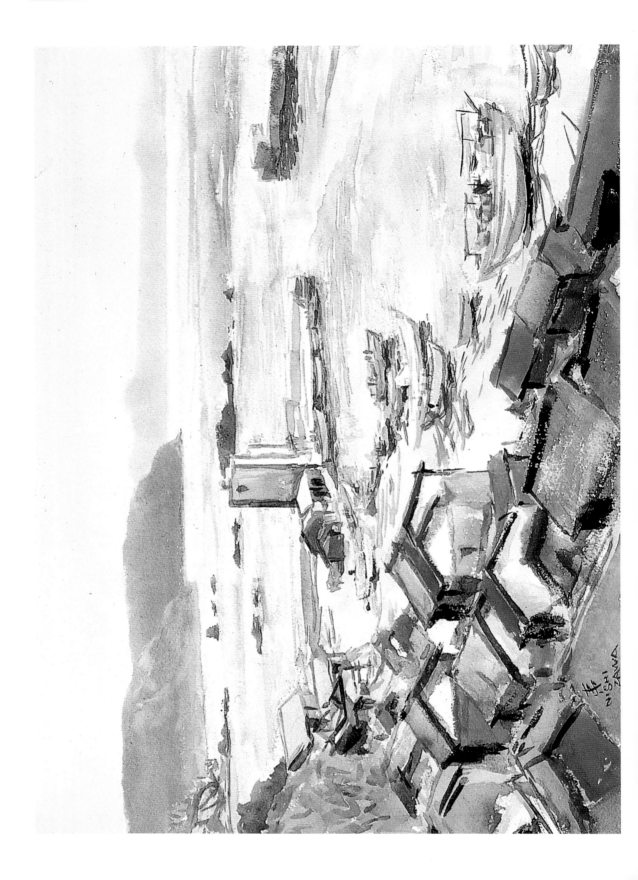

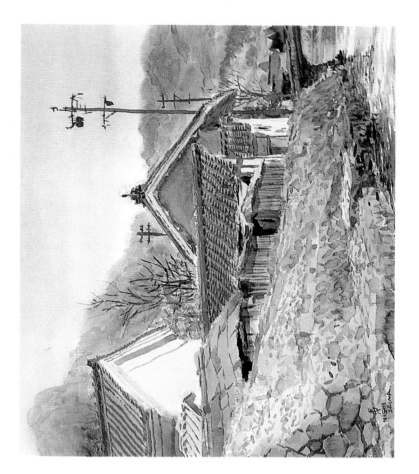

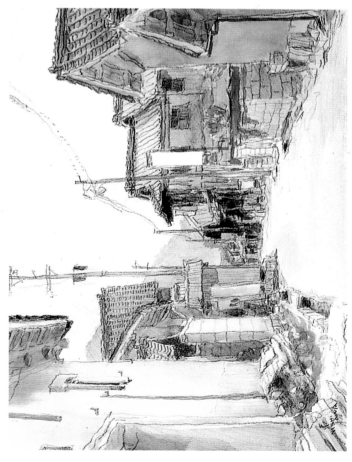

111

▲ 부담없이 할 수 있는 수평펴기

제대로 물펴기한 도화지에 그리면 그림이 凹凸없이 잘 그려지며 기분도 한결 달라진다. 그러나 물펴기는 어쩐지 성가신 것. 여기서 소개하는 방법은 1장의 판자에 펴는 수평펴기로서 간단히 할 수 있다.

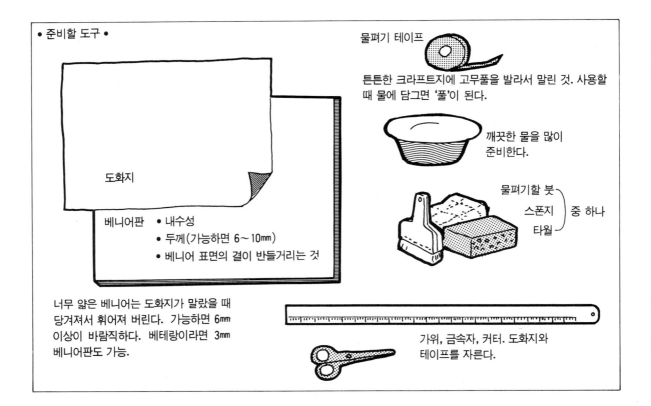

• 준비할 도구 •

도화지

베니어판 • 내수성
• 두께(가능하면 6~10mm)
• 베니어 표면의 결이 반들거리는 것

너무 얇은 베니어는 도화지가 말랐을 때 당겨져서 휘어져 버린다. 가능하면 6mm 이상이 바람직하다. 베테랑이라면 3mm 베니어판도 가능.

물펴기 테이프
튼튼한 크라프트지에 고무풀을 발라서 말린 것. 사용할 때 물에 담그면 '풀'이 된다.

깨끗한 물을 많이 준비한다.

물펴기할 붓
스폰지 ┐ 중 하나
타월 ┘

가위, 금속자, 커터. 도화지와 테이프를 자른다.

물펴기는 어째서 하나?

본격적인 수채화나 동양화에서 물펴기는 빼놓을 수 없다. 스케치북에 수채화를 그렸을 때, 한참 그리다 보면 도화지가 완전히 凹凸투성이가 되어서 보기 흉해진다. 본격적으로 제작할 때는 미리 물펴기 해 두면 물을 듬뿍 사용하더라도 凹凸이 되지 않고 기분좋게 그릴 수 있다. 다 그리면 완전히 마른 후에 작품을 떼어내서 보존한다.

1 도화지의 크기를 조정한다

우선 종이의 크기를 판자 크기에 맞춘다. 판자 크기보다도 가장자리가 2~3cm 정도 작은 듯이 한다. 테이프를 붙이기 위해서 2~3cm는 필요하다. 도화지가 너무 크면 가위로 자른다.

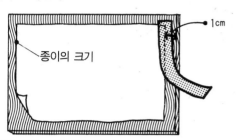

- 1cm

종이의 크기

도화지 앞면과 뒷면을 구별한다

종이는 앞뒤 면이 전혀 다른 성질이 있다. 뒷면에 그리면 표면에 보풀이 일어나거나 물감을 균일하지 않게 빨아들여서 터치가 깨끗하지 못하다. 또 이것을 역용하는 방법도 없다.

● 확실하게 구별하려면 비추어 보아서 투명한 문자가 올바르게 읽혀지는 쪽이 겉이 된다.

2 테이프의 길이를 맞추어서

AB 모두 4개의 테이프를 미리 잘라 둔다. 익숙해지면 종이에 물을 적시고, 적당히 배어들기를 기다리는 동안에 자르면 좋을 것이다 (그림 참조).

A (2개)

B (2개)

테이프는 자 모서리를 이용하면 쉽게 자를 수 있다.

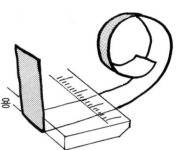

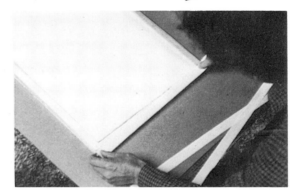

어떻게 하면 바짝 펴지나 ? - 물펴기의 원리

종이를 물로 적시면 凹凸이 만들어지는데. 이것은 갑자기 확장하였기 때문에 일어나는 현상이다. 4변을 고정시켜 두면 말랐을 때에 바짝 펴진다. 이렇게 하면 수채화나 동양화를 그릴 때 물을 듬뿍 사용하더라도 凹凸이 생기지 않는다.

그리고 있는 중에 다소 凹凸이 생기더라도 잠시 두면 말라서 또 판판하게 펴진다.

종이에 물을 묻혀서 확장시킨다.

4변을 테이프로 고정시킨다.

마르면 수축해서 판판해진다.

3 종이에 물을 적신다

바야흐로 종이에 물을 묻힌다. 깨끗한 물을 준비해서 붓이나 스폰지, 타월 등으로 종이 표면에 듬뿍 물을 적신다. 잠시 수평으로 놔 두면 표면의 물은 화면에 침투한다. 이 때가 테이프로 종이를 고정할 시기이다.

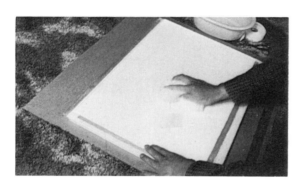

물은 골고루 충분히 바르면, 특히 가장자리에 많이

재빨리 전면에 물을 바르는 것이 포인트이다. 이때 너무 천천히 하면 한쪽은 물이 듬뿍 배게 되지만 또 한쪽은 별로 젖지 않는 곤란한 상태가 된다.
특히 종이 가장 자리는 빨리 마르므로 듬뿍 먹여 준다.

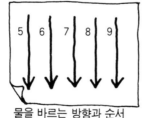

물을 바르는 방향과 순서

종이 표면을 문지르지 않는다

물을 바를 때 종이는 가능한한 문지르지 않는다. 문지르면 섬유가 뜯겨져서 그릴 때 터치가 거칠어지거나 색칠이 매끄럽지 못하다.

붓이나 스폰지로 가볍게

4 테이프로 4변을 고정한다

스폰지나 붓으로 테이프 뒷면에 물을 묻히면 건조해졌던 고무풀이 붙을 수 있게 된다. 이것을 종이와 판자에 붙인다. 물이 너무 적으면 풀이 원래 상태로 되지 않으며, 물이 너무 많으면 테이프(종이)가 끊어지기 쉬우므로 주의.

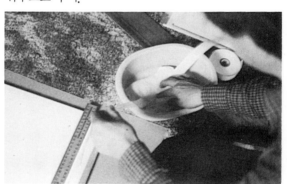

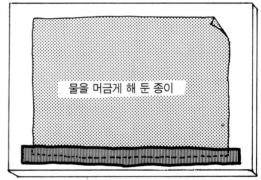

물을 머금게 해 둔 종이

테이프는 도화지와 판자 양자를 반반씩 걸치게 하여 고정한다. 한쪽이 판자에 붙고 또 한쪽은 종이에 붙는다.

충분히 물을 먹이고 나서 테이프로 고정한다

물이 배이게 되면 표면의 광택이 약해져서 둔해진다. 이때가 종이 속에 물이 충분이 스몄을 때로 가장 확장되어서 잘 펴져 있는 상태이다. 여기서 여분의 남아도는 물은 빨아내고, 4변을 테이프로 고정한다. 이윽고 마르면 종이가 바짝 펴지게 된다.

주름을 펴면서 당긴다

테이프로 고정할 때 가볍게 중앙에서 주변부로 향해 주름을 펴 간다. 그러나 어디까지나 가볍게 편다. 상당히 큰 주름이 있더라도 마르면 의외로 판판해지므로 너무 신경질적으로 할 필요는 없다.

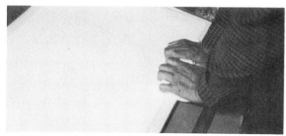

• 테이프는 확실하게, 떨어지지 않게 •
테이프로 고정했지만 어딘가 한군데라도 살짝 떨어져 있거나 하면 말랐을 때 그 부분이 들떠서 주름이 생겨 버린다.

4구석의 주름과 쭈글쭈글한 곳을 철저하게 편다. 중앙의 커다란 주름은 사라지지만 조그만 주름에는 조심한다.

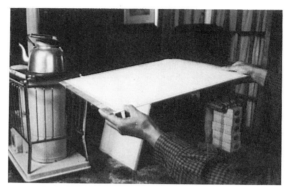

수평으로 해서 말린다.
테이프로 고정한 다음은 양면을 수평으로 해서 10분쯤 방치하면 말라서 제작에 들어갈 수 있다. 판자가 기울어져 있으면 한쪽에 수분이 모여서 그곳의 건조가 늦어진다. 반대쪽이 먼저 말라 버리면 한쪽이 당겨지면서 테이프가 떨어져 버린다.

실패하면 다시 하면 된다

건조한 결과 종이에 주름이 생겨서 실패하는 수가 있다. 이 때는 다시 한번 (3)에서부터 고쳐 하면 된다.

조그만 종이 쪽지를 끼우면 떼어 내기 쉽다

수채화가 완성되어서 건조하면 떼어낸다. 이 때 미리 조그만 종이조각을 끼워 두면 파레트 나이프를 끼워 넣기 쉬워서 떼어내기도 쉽다.

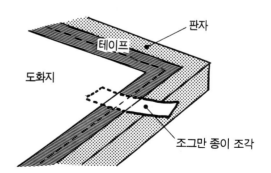

B 본드로 판자에 붙이기. 그리기 편한 일러스트보드

자기 화풍에 알맞는 종이를 선택해서 베니어판과 같은 크기의 화면을 만든다

말하자면 특별 제작된 일러스트보드이다. 그리고 있을 때 수평 바르기처럼 화면 이외의 면이 보이는 일은 없으므로 그리기 쉽다. 게다가 시판되는 일러스트보드와 달라 자기가 좋아하는 종이를 사용할 수 있고 보존하기도 편리하다.

준비할 것은 본드와 베니어

물을 사용하지 않고 목공용의 하얀 본드로 붙인다. 그렇기 때문에 베니어판(3mm)은 완성 후에도 뗄 수 없다. 본드를 베니어판에 골고루 칠하기 위해서 롤러와 나무 주걱을 사용한다.

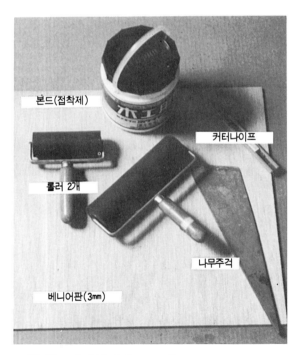

본드(접착제)

커터나이프

롤러 2개

나무주걱

베니어판(3mm)

도화지는 판자보다 1cm 크게

이 방법의 특징은 판자의 크기와 도화지의 크기가 마찬가지로 마무리 되어야 하는 것이다. 이 때문에 우선은 판자보다 크게 잘라 두고 마른 후에 여분의 귀퉁이를 잘라 낸다.

1 베니어판에 본드를 바른다

본드를 균일하게 엷게 바른다. 롤러를 사용해서 반투명하게 덩어리지지 않게 펴 바른다.

나무 주걱으로 대충 본드를 바른다.

롤러로 균일하게 펴 바른다.

롤러는 등사용의 것으로

2 도화지를 축축하게 하고 나서 바른다

화면을 약간만 축축하게 한다. 수평바르기처럼 물을 묻히지는 않는다. 꼭 짠 타월이나 분무기로 약간만 수분을 가한다.

3 중심부에서부터 주변부로 주름을 편다

판자위에 겹쳐 놓았으면 중심부에서 주변으로 주름을 밀어내듯이 하며 사방으로 펴 나간다.

 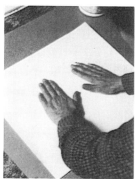

4 롤러로 눌러서 밀어낸다

(3)과 같은 요령으로 롤러를 사용해서 베니어판에 확고히 접착시킨다.

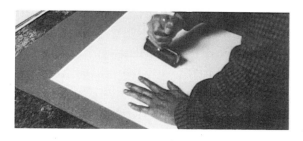

5 건조한 다음에 여분을 자른다

약 반나절쯤 말린 후에 베니어판 가장자리로 삐져 나온 종이를 커터로 잘라 낸다.

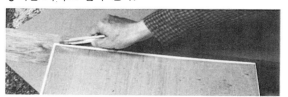

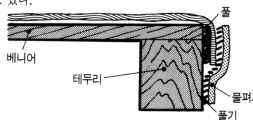 물펴기 방법 **C** 패널 펴기의 요령

대형 작품은 테두리가 붙은 튼튼한 패널에 물펴기를 해서 그리는 수가 많다. 완성한 작품을 패널에서 벗겨내도 좋고, 캔버스화처럼 그 상태대로 전시할 수도 있다.

바르는 방법은 수평바르기와 같은 요령

물펴기 테이프로 고정할 장소가 나무 테두리의 측면으로 바뀐다. 밀착을 테이프로 행하지 않고 풀로 고정해 두면, 마무리를 보강하기 위해 테이프를 사용하는 방법도 있다.

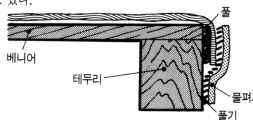

베니어
테두리
풀
물펴기 테이프
풀기

네 모서리의 주름에 특히 주의

패널바르기에서 실패하는 것은 네모서리의 주름 때문이다. 손가락이나 헝겊을 이용해서 철저히 화살표 방향으로 펴 나가면 실패하지 않는다.

네 모퉁이에 주름이 지기 쉽다.

판권본사소유

수채화테크닉
-기초편-

1991년 11월 25일 초판인쇄
2007년 6월 18일 5쇄발행

저자_미술도서편찬연구회
발행인_손진하
발행처_ 돎쉽 오람
인쇄소_삼덕정판사

등록번호_ 8-20
등록날짜_ 1976.4.15.

서울특별시 성북구 종암2동 3-328
136-092 TEL 941-5551~3
FAX 912-6007

값 : 9,800원

ISBN 89-7363-058- ×

수채화 테크닉
-기초편-

93650

9 788973 630585

ISBN 89-7363-058-X